蕭而化

【孤芳眾賞一樂人】

c o n t e n t s 目次

創作的軌跡 著作等身金匱滿

台灣音樂「師」想起

文建會文化資產年的眾多工作項目裡，對於為台灣資深音樂工作者寫傳的系列保存計畫，是我常年以來銘記在心，時時引以為念的。在美術方面，我們已推出「家庭美術館—前輩美術家叢書」，以圖文並茂、生動活潑的方式呈現；我想，也該有套輕鬆、自然的台灣音樂史書，能帶領青年朋友及一般愛樂者，認識我們自己的音樂家，進而認識台灣近代音樂的發展，這就是這套叢書出版的緣起。

我希望它不同於一般學術性的傳記書，而是以生動、親切的筆調，講述前輩音樂家的人生故事；珍貴的老照片，正是最真實的反映不同時代的人文情境。因此，這套「台灣音樂館—資深音樂家叢書」的出版意義，正是經由輕鬆自在的閱讀，使讀者沐浴於前人累積智慧中；藉著所呈現出他們在音樂上可敬表現，既可彰顯前輩們奮鬥的史實，亦可為台灣音樂文化的傳承工作，留下可資參考的史料。

而傳記中的主角，正以親切的言談，傳遞其生命中的寶貴經驗，給予青年學子殷切叮嚀與鼓勵。回顧台灣資深音樂工作者的生命歷程，讀者們可重回二十世紀台灣歷史的滄桑中，無論是辛酸、坎坷，或是歡樂、希望，耳畔的音樂中所散放的，是從鄉土中孕育的傳統與創新，那也是我們寄望青年朋友們，來年可接下

傳承的棒子，繼續連綿不絕的推動美麗的台灣樂章。

　　這是「台灣資深音樂工作者系列保存計畫」跨出的第一步，逐步遴選值得推薦的音樂家暨資深音樂工作者，將其故事結集出版，往後還會持續推展。在此我要深謝各位資深音樂家或其家人接受訪問，提供珍貴資料；執筆的音樂作家們，辛勤的奔波、採集資料、密集訪談，努力筆耕；主編趙琴博士，以她長期投身台灣樂壇的音樂傳播工作經驗，在與台灣音樂家們的長期接觸後，以敏銳的音樂視野，負責認真的引領著本套專輯的成書完稿；而時報出版公司，正也是一個經驗豐富、品質精良的文化工作團隊，在大家同心協力下，共同致力於台灣音樂資產的維護與保存。「傳古意，創新藝」須有豐富紮實的歷史文化做根基，文建會一系列的出版，正是實踐「文化紮根」的艱鉅工程。尚祈讀者諸君賜正。

行政院文化建設委員會主任委員　陳郁秀

【序文】

認識台灣音樂家

「民族音樂研究所」是行政院文化建設委員會「國立傳統藝術中心」的派出單位，肩負著各項民族音樂的調查、蒐集、研究、保存及展示、推廣等重責；並籌劃設置國內唯一的「民族音樂資料館」，建構具台灣特色之民族音樂資料庫，以成為台灣民族音樂專業保存及國際文化交流的重鎮。

為重視民族音樂文化資產之保存與推廣，特規劃辦理「台灣資深音樂工作者系列保存計畫」，以彰顯台灣音樂文化特色。在執行方式上，特邀聘學者專家，共同研擬、訂定本計畫之主題與保存對象；更秉持著審慎嚴謹的態度，用感性、活潑、淺近流暢的文字風格來介紹每位資深音樂工作者的生命史、音樂經歷與成就貢獻等，試圖以凸顯其獨到的音樂特色，不僅能讓年輕的讀者認識台灣音樂史上之瑰寶，同時亦能達到紀實保存珍貴民族音樂資產之使命。

對於撰寫「台灣音樂館—資深音樂家叢書」的每位作者，均考慮其對被保存者生平事跡熟悉的親近度，或合宜者為優先，今邀得海內外一時之選的音樂家及相關學者分別為各資深音樂工作者執筆，易言之，本叢書之題材不僅是台灣音樂史之上選，同時各執筆者更是台灣音樂界之精英。希望藉由每一冊的呈現，能見證台灣民族音樂一路走來之點點滴滴，並為台灣音樂史上的這群貢獻者歌頌，將其辛苦所共同譜出的音符流傳予下一代，甚至散佈到國際間，以證實台灣民族音樂之美。

承蒙文建會陳主任委員郁秀以其專業的觀點與涵養，提供許多寶貴的意見，使得本計畫能更紮實。在此亦要特別感謝資深音樂傳播及民族音樂學者趙琴博士擔任本系列叢書的主編，及各音樂家們的鼎力協助。更感謝時報出版公司所有參與工作者的熱心配合，使本叢書能以精緻面貌呈現在讀者諸君面前。

國立傳統藝術中心主任 柯基良

聆聽台灣的天籟

　　音樂，是人類表達情感的媒介，也是珍貴的藝術結晶。台灣音樂因歷史、政治、文化的變遷與融合，於不同階段展現了獨特的時代風格，人們藉著民俗音樂、創作歌謠等各種形式傳達生活的感觸與情思，使台灣音樂成為反映當時人心民情與社會潮流的重要指標。許多音樂家的事蹟與作品，也在這樣的發展背景下，更蘊含著藉音樂詮釋時代的深刻意義與民族特色，成為歷史的見證與縮影。

　　在資深音樂家逐漸凋零之際，時報出版公司很榮幸能夠參與文建會「國立傳統藝術中心」民族音樂研究所策劃的「台灣音樂館─資深音樂家叢書」編製及出版工作。這兩年來，在陳郁秀主委、柯基良主任的督導下，我們和趙琴主編及三十位學有專精的作者密切合作，不斷交換意見，以專訪音樂家本人為優先考量，若所欲保存的音樂家已過世，也一定要採訪到其遺孀、子女、朋友及學生，來補充資料的不足。我們發揮史學家傅斯年所謂「上窮碧落下黃泉，動手動腳找資料」的精神，盡可能蒐集珍貴的影像與文獻史料，在撰文上力求簡潔明暢，編排上講究美觀大方，希望以圖文並茂、可讀性高的精彩內容呈現給讀者。

　　「台灣音樂館─資深音樂家叢書」現階段一共整理了蕭滋等三十位音樂家的故事，這些音樂家有一半皆已作古，有不少人旅居國外，也有的人年事已高，使得保存工作更為困難，即使如此，現在動手做也比往後再做更容易。像張昊老師就是在參加了我們第一階段的新書發表會後，與世長辭，這使我們覺得責任更為重大。我們很慶幸能夠及時參與這個計畫，重新整理前輩音樂家的資料，讓人深深覺得這是全民共有的文化記憶，不容抹滅；而除了記錄編纂成書，更重要的是發行推廣，才能夠使這些資深音樂工作者的美妙天籟深入民間，成為所有台灣人民的永恆珍藏。

時報出版公司總編輯
「台灣音樂館─資深音樂家叢書」計畫主持人　林馨琴

台灣音樂見證史

今天的台灣，走過近百年來中國最富足的時期，但是我們可曾記錄下音樂發展上的史實？本套叢書即是從人的角度出發，寫「人」也寫「史」，勾劃出二十世紀台灣的音樂發展。這些重要音樂工作者的生命史中，同時也記錄、保存了台灣音樂走過的篳路藍縷來時路，出版「人」的傳記，亦可使「史」不致淪喪。

這套記錄台灣音樂家生命史的叢書，雖是依據史學宗旨下筆，亦即它的形式與素材，是依據那確定了的音樂家生命樂章——他的成長與趨向的種種歷史過程——而寫，卻不是一本因因相襲的史書，因為閱讀的對象設定在包括青少年在內的一般普羅大眾。這一代的年輕人，雖然在富裕中長大，卻也在亂象中生活，環境使他們少有接觸藝術，多數不曾擁有過一份「精緻」。本叢書以編年史的順序，首先選介資深者，從台灣本土音樂與文史發展的觀點切入，以感性親切的文筆，寫主人翁的生命史、專業成就與音樂觀、性格特質；並加入延伸資料與閱讀情趣的小專欄、豐富生動的圖片、活潑敘事的圖說，透過圖文並茂的版式呈現，同時整理各種音樂紀實資料，希望能吸引住讀者的目光，來取代久被西方佔領的同胞們的心靈空間。

生於西班牙的美國詩人及哲學家桑他亞那（George Santayana）曾經這樣寫過：「凡是歷史，不可能沒主見，因為主見斷定了歷史。」這套叢書的音樂家兼作者們，都在音樂領域中擁有各自的一片天，現將叢書主人翁的傳記舊史，根據作者的個人觀點加以闡釋；若問這些被保存者過去曾與台灣音樂歷史有什麼關係？在研究「關係」的來龍和去脈的同時，這兒就有作者的主見展現，以他（她）的觀點告訴你台灣音樂文化的基礎及發展、創作的潮流與演奏的表現。

本叢書呈現了近現代台灣音樂所走過的路，帶著新願景和新思維、再現過去的歷史記錄。置身二十一世紀的開端，對台灣音樂的傳統與創新，自然有所期

待。西方音樂的流尚與激盪，歷一個世紀的操縱和影響，現時尚在持續中。我們對音樂最高境界的追求，是否已踏入成熟期或是還在起步的徬徨中？什麼是我們對世界音樂最有創造性和影響力的貢獻？願讀者諸君能以音樂的耳朵，聆聽台灣音樂人物傳記；也用音樂的眼睛，觀察並體悟音樂歷史。閱畢全書，希望音樂工作者與有心人能共同思考，如何在前人尚未努力過的方向上，繼續拓展！

回顧陳主委和我談起出版本套叢書的計劃時，她一向對台灣音樂的深切關懷，此時顯得更加急切！事實上，從最初的理念，到出版的執行過程，這位把舵者在繁忙的公務中，始終留意並給予最大的支持，並願繼續出版「叢書系列」，從文字擴展至有聲的音樂出版品。

在柯主任主持下，召開過數不清的會議，務期使得本叢書在諸位音樂委員的共同評鑑下，能以更圓滿的面貌與讀者朋友見面。

文化的融造，需要各方面的因素來撮合。很高興能參與本叢書的主編工作，謝謝諸位音樂家、作家的努力與配合，「時報出版」各位工作同仁豐富的專業經驗，與執著的能耐。我們有過日以繼夜的辛苦編輯歷程，當品嚐甜果的此刻，有的卻是更多的惶恐，為許多不夠周全處，也為台灣音樂的奮鬥路途尚遠！棒子該是會繼續傳承下去，我們的努力也會持續，深盼讀者諸君的支持、賜正！

「台灣音樂館—資深音樂家叢書」主編

【主編簡介】
加州大學洛杉磯校部民族音樂學博士、舊金山加州州立大學音樂史碩士、師大音樂系聲樂學士。現任台大美育系列講座主講人、北師院兼任副教授、中華民國民族音樂學會理事、中國廣播公司「音樂風」製作・主持人。

典型在夙昔

　　二○○三年三月間的某日，突然接到趙琴女士來電，邀我參與文建會有關「台灣資深音樂工作者系列保存計劃」之行列，負責蕭而化教授傳記的撰寫工作。對國內許多人而言，蕭而化這個名字即代表了台灣光復後台灣音樂發展之主流。他也是台灣師大音樂系的創系主任，前輩音樂家當中作曲專業的代表。根據趙女士的說法，其傳記之所以撰寫不易，主要的原因乃在資料有限，難以成書。「但是現在如果不做整理，將來的困難度一定更高，妳願意接受這個挑戰嗎？……」身為音樂史專業工作者，對於能有機會為在台灣音樂史上具有舉足輕重分量的重量級前輩人物作傳，實屬一份義不容辭的工作，不論困難度有多高，我都沒有逃避的藉口。因此，在稍加思考後，即在使命感與責任感雙重力量驅使下，我誠惶誠恐地接下了這份工作。

　　開始著手時首先是設法與蕭教授的家人取得聯繫，但目前蕭教授在台幾無重要親人，其兒女們亦早已於三十多年前移居美國，在此期間均未曾與台灣樂界有任何聯繫，因此，如何取得蕭教授在美兒女們的聯絡地址或電話本身就是一項高難度的挑戰，若無法與其兒女們取得聯繫，則根本不可能撰寫有關蕭而化教授前半生的歷史。對此曾與台灣師大聯繫，希望能自該處取得部分資料，以填補此項空白，而本人之所以有此想法，是因為蕭教授

是為了協助創設師大音樂系而因緣際會地留在台灣；而且在台期間其生活重心也一直未曾離開過師大。因此，不論多寡，在師大音樂系至少會留存一些有關蕭教授的資料始是。然而事與願違，由於數十年來大環境的變遷，及人事更迭所致，有關蕭教授的資料幾已散失殆盡；甚至連其所作之曲譜亦多流失湮滅，實乃令人抱憾。對於一位作曲家兼音樂理論家而言，音樂作品正是足以反映個人理論的最佳例証，此部分資料的不足，亦為筆者在撰寫本書時的最大遺憾。

在困境橫陳之下，筆者對是否能如期完成此傳記，一直憂心忡忡。最後迫不得已，只得嚐試採取地毯式的田野調查工作，希望藉由多面向的訪談建立有關蕭教授的口述資料，以彌補先天上文字資料的不足。

撰述的過程中雖亦曾極為辛苦地透過各種關係找到蕭教授定居美國的長子蕭培勝先生，但因早期的時代背景關係，造成他與教授一直是聚少離多，以致對父親的認知亦頗模糊，因此也無法提供太多有關蕭教授的個人生活資料；再者，由於年代久遠，許多書面資料目前已無法尋覓，縱使是蕭教授的生活照亦然。至於蕭教授在日本的求學過程，更因事涉日本學校方面有關個人資料的保護規定，而無法提供任何有關蕭教授在日本求學期間的相關資料，導致本書對其在日本留學的過程亦無法多所著墨。職是之故，本書只能設法在對第三人從事訪談時，由其所提供的內容上，盡可能地設法完整勾勒出有關本書主人翁的點點滴滴；及從蕭教授所留存下來為數不多的著作中，設法探求出其在音樂理論上的研究心得及從事音樂教學時的治學理念。

蕭而化教授由於身爲音樂家，很多人想當然爾的將他解讀爲自幼即是浸淫在音符飄香成長環境的幸運兒。其實不然，他自幼生長的環境是極爲閉塞的鄉間，以民國初年中國農村的大環境言，這種背景並未能提供他類似國外音樂大師從誕生到成長均是充滿音樂薰陶的生活條件。至少在十九歲踏入上海發展之前的蕭而化，對音樂雖有一定程度的愛好，並未能因此步上音樂發展之途；甚至在他進入杭州藝專就讀時所選擇的也是美術而非音樂，畢業後所從事的工作亦爲美術教師。但是其體內的音樂細胞絕不會甘心地讓他自此終了一生，「自學」、「苦讀」即成爲他開始音樂生命的座右銘，直至考取日本東京國立上野東京音樂學校作曲科，蕭而化才確定了他一生的音樂之路。

在作曲專業領域中，蕭教授推崇嚴格調性的形象至爲鮮明，學生當中甚至有人因而以「黃臉巴哈」之謔稱，來形容他在音樂理論上的「故步自封」。殊不知早在一九五〇年代他已開始介紹西方的「現代音樂」，而他較不爲人所知的《現代音樂》一書，甚至有可能是台灣音樂史上最早以西洋「現代音樂」作爲研究主題的音樂理論專書。

藉著諸如此類蛛絲馬跡的線索，筆者逐漸從對蕭而化教授僅有泛泛印象的階段，進步到開始對他建立起完整、深入的認知。而每當從意外的資料中，對蕭教授較不爲人知的一面有了新發現時，總會讓我深深感動。

作曲、編輯教科書以及著述是蕭而化教授最重要的成就，而其中學術著作成果更奠定了他在理論作曲教育方面的威望。蕭教授的理論著作，突破中國西洋音樂教學以編譯教材爲主的傳統，

總是在綜合比較說明古今中外各家學說之餘，提出自己的觀點，並以此為基礎作為論述的內容。因此其著作不論是《和聲學》、《基礎對位法》、《實用對位法》、《音群之研究》……等，皆有獨特的見解，並形成獨立的系統。時至今日，試觀理論作曲園地，在著作的質與量上，誰能出其右而造成分庭抗禮之勢？而在此卓然有成者仍幾稀。我們乃因此愈發對蕭而化教授堅毅的奮鬥精神與治學態度，萌發出深刻的敬意與感佩之忱。

　　此外，蕭而化音樂生命的發展也著實牽動著台灣音樂的發展，在他擔任「國立福建音樂專科學校」校長時期，為福建音樂專科學校的「永安時期」締造出輝煌的一頁；來台後不僅為台灣師大創設出音樂系，奠定該系日後發展的基礎，也在作曲的專業領域中，為在日據時代之後極度缺乏本土音樂作曲人才的台灣，播下了本土音樂人才的種子，造就出無數台灣目前有名的作曲家。此種先大陸後台灣絃歌不輟地散發其音樂生命的光和熱，不僅充分發揮承先啓後、薪火相傳的教學精神；同時也為大陸及台灣的音樂傳承發揮了最大的貢獻。

　　本書能在期限內完成，除了得感謝趙琴女士不斷地鞭策與鼓勵之外，實有賴諸多師長與友人相助。其中樂界師長劉韻章教授、楊蔭芳老師、顏廷階教授、盧炎教授、馬水龍教授、吳漪曼教授、李中和教授、蔡盛通教授、張邦彥教授、蔡伯武教授、徐頌仁教授等不辭辛苦接受筆者的訪談；顏廷階教授、沈錦堂教授、游添富老師慨然提供珍貴的文獻；（北京）中央音樂學院汪毓和教授、上海音樂學院汪培元教授、前江西音協副主席熊志成教授、美國伊利諾大學韓國鐄教授不遠千里寄來他們費心匯集的

文稿或資料：台灣師大音樂系錢善華主任、吳舜文教授予以行政上的協助；（北京）中央音樂學院姚恒璐教授、作曲家蔡盛通教授在音樂理論的寫作方面提供參考意見及指正；旅居日本的友人曾福仁先生亦在百忙之中不辭辛勞地數度前往東京藝術大學（原上野東京音樂學校），為筆者蒐集有關蕭而化教授在該校的相關資料；蕭教授家人尤其是長子蕭堉勝先生及姪女蕭亦玲女士毫無保留地提供蕭教授私人家居資料以充實本書的內容。凡此種種，無一不令筆者深深感念，這也是筆者在萬難之中仍能夠完成本書的最大動力。

　　礙於著書的期限及個人能力有限，本書事實上僅能視為蕭而化教授生命史研究之初稿，文中疏漏或有不足之處必有不少，日後若有機會將會做進一步的補正。個人認為以本書之內容言，僅能作為研究蕭而化教授所拋出的第一塊磚，尚祈能因而產生引玉之效，給予蕭而化教授在台灣音樂發展史上應有的歷史地位。

簡巧珍

為有源頭
活水來

書香世家藝術情

　　蕭而化的名字在音樂界可說是如雷貫耳，他曾經是理論作曲界極受敬重之泰斗，台灣光復後早期作曲界的菁英，非出其門下者幾稀。同時，他也是台灣師範大學音樂系的創系系主任；由他作曲的《反共復國歌》曾傳唱全國；而他翻譯填詞的義大利民謠《散塔蘆淇亞》以及美國民謠之父佛斯特的歌曲《老黑爵》，至今仍是普受大眾喜愛且耳熟能詳的世界民歌曲目。

【書香世家在萍鄉】

　　蕭而化祖籍江西省萍鄉縣，出身書生世家，曾祖父晉卿公名錫琦，原居住范鄉暇鴨塘，有感於石洞口東村景緻幽雅，宜於藏修，乃於清同治三年（1864年）舉家遷居，並於林蔭圍繞的優美環境中建立數間學堂，鄉人稱之為「小瑯環」，每年聘請名師教授子弟。

　　晉卿公甚為尊師重道，且極喜冶遊四方、結交朋友。每逢春秋季節常與諸多友人在遊山玩水之際，佐以詩詞唱和助興。友人之中若有喜談詩賦者，則請其指導長子蕭弼臣；有善論六藝、天文、五行、歷譜者，則請其指導次子蕭和；有長於醫道、命理者，則請其指導三子蕭沛餘；有擅長丹青書

畫者，則請其指導四子蕭瑛青；有精於音樂者，則請其指導五子蕭幹才；有經、史、子、集之專才者，則請其指導六子蕭紫階。因此於其時，鄉人均道「若胸無點墨，勿登蕭府之門。」[1]

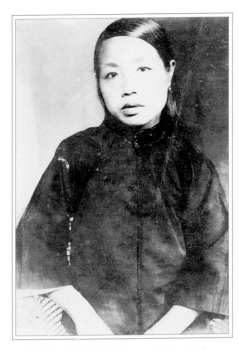

▲ 蕭而化的母親劉暄之氏（1888-1975）。

據載，晉卿公的酒量奇佳，家中備有自釀十三色美酒，一般人稱之為十三烈酒，逢有酒量足堪與其匹配者，必邀至家中遍嘗所有美酒後始願罷手。有客來到家中，必定豪飲至通宵達旦，一夜之間服侍溫酒的僕人亦換上好幾批。故鄉人亦傳之曰，「無能飲五斗的酒量，勿登蕭府之門。」[2]

晉卿公以耿介清廉自許，且樂於助人，少年時若同行者中有豪門貴人或達官顯要，必拒絕與該等人有所接觸；若有鬱鬱不得志者，則必定設法扶助。平日大多是輕車簡服遍走山野，與一般從事勞力活動的農工階層相與還。他對任何人均不分貴賤，只要到其家中拜訪，必然以禮相待。

其夫人彭氏為丹蓉縣的舉人彭際曦（字寅東）之女，由於家中較為富有，故一般人均認為彭氏生活上亦必然較奢

註1：資料引自《萍鄉蕭氏三修族譜》。

註2：資料引自《萍鄉蕭氏三修族譜》。

糜。但當其嫁過門後，生活上與常人並無不同，家中之柴、米、油、鹽、織染衣物等生活所需，均事必躬親，鄉人得知後無不佩服其家教之嚴。其父彭際曦鄉中榜試出身，於湖口鄉居官甚久，偶有其好友兼長官欲拔擢其升遷至較高職位時，其以於體制不合而斷然拒絕，由此可見其氣節之超然，彭際曦退休後常與晉卿公相與還。[3]

蕭而化先祖的家世背景在當時實足以作為時人之持家典範。唯令人惋惜的是，晉卿公的六個兒子皆為體質不甚健康的文弱書生，其中三人（包括蕭而化的祖父紫階公在內）更不幸感染了當時的流行疫病——肺結核。紫階公不幸於

和暎青二公數十年維護至今積谷豐裕地方久賴考萍鄉保甲
義倉之設在清同治間為知縣王明璠璞夫之政治設施也
晉卿公軼事（名錫琦）
晉卿公好學舊住暇鴨塘後以石洞口東村幽雅宜藏修乃營居
為自清同治三年甲子移家即葺右旁數椽為上學堂喬木碧暎
圖書籤陳人謂之小瑯環歲延名師課子弟其間公隆師重道好
客喜遊春秋佳日高軒過從山水登臨詩章廣和極其怡樂客有
喜談詩賦者命長子弼臣追隨請益之喜談六藝天文歷譜五行
者命次子和隨侍談醫經神仙者命三子沛餘隨侍言書畫則以
四子暎青隨言樂律則以五子幹才隨言子史則以六子紫階隨

▲《萍鄉蕭氏三修族譜》有關蕭而化曾祖父晉卿公軼事。

二十四歲因病辭世，遺下二子一女，長子師兆即為蕭而化的父親。

蕭師兆譜名樹南，號覺因，少年時曾就讀於李顯文任教的私塾，良好的啟蒙教育為他日後的學習奠定了堅實基礎。不幸的是他於二十二歲時，竟也宿命地染上肺結核，在此生死攸關的時刻，他並未被病魔打敗，反而以堅強的毅力與病魔博鬥。他除了一邊配合醫藥的治療，同時亦以詩詞作畫自娛，經過數年堅忍不拔的奮鬥後，竟然戰勝了以當時醫藥水準而言，屬於不治之症的肺結核。

恢復健康之後，蕭師兆即於一九一八年負笈東瀛，進入日本東京大學攻讀法律。他在刻苦學習法律專業之餘，亦勤於填詞作詩，且不時有佳作產生，此時為其一生之中詩詞豐收的時期。一九二二年學成歸國後，成為當時縣城內少有的歸國學人，自此他畢生大部分的時間都奉獻於地方事業之上。

一九二七年，蕭師兆開始擔任萍鄉縣教育局長；一九三一年擔任南京特別教育局長室秘書；一九三七年，他著手籌辦萍鄉孤兒院，並擔任院長。這是他在四○年代中辦得頗有成效的一項社會救濟事業。一九四○年代中期及後期，他並曾擔任江西省駐會參議員。

蕭師兆在晉卿公九個孫子當中排行第四，前三個叔伯兄弟英年早逝後，他更成為了長孫。整個大家族中，上一代只剩下二伯和幾個寡居的伯母，因此，許多家族事務需要師兆

註3：資料引自《萍鄉蕭氏三修族譜》。

留在家鄉照顧。他的叔伯弟弟們大多離家求學，且都很有成就，其中二人嗣後並於大學中任教。而他唯一的親弟弟叔兆（樹徨，排名第七）為減輕家中經濟負擔，便進入學宿費全免之保定軍校，日後其升至中將軍階，返鄉後並曾一度擔任過萍鄉縣長。

沿著歷史的脈絡軌跡追尋，我們可以想見蕭家是個世代相傳的書生世家，在江西萍鄉縣當是具有一定聲望的家族。而由此部分有關蕭而化的家世背景簡介可知，蕭家自曾祖父以降，所形成的著重人品、節氣等道德養育；以及以詩詞文章為重的學術教育傳統，深深造就出蕭而化日後守正不阿、擇善固執、孜孜矻矻於學術研究之學者性格。

【傳統樂器無師自通】

蕭而化誕生於一九〇六年六月二十九日（時年清光緒三十二年，是清朝末代皇帝溥儀出生的同一年），幼年即在萍鄉縣赤山鄉的石洞口東村度過，與弟妹、堂兄弟們在東村自辦的學堂接受啟蒙教育。十歲左右，由於母親過於忙碌，無暇照顧如此眾多子女，因此曾將他送往離家數十里外，名為里山的山村外祖父家居住一年。蕭而化在童年階段雖未受過太多的正規教育，但是在國學修養方面，卻已奠定了相當程度的基礎。[4]

蕭而化的父親性喜詩賦、作畫，前清舉人的外祖父亦同樣喜好繪畫與音樂，家中時聞絲竹彈唱。在環境薰陶之下，

對於他偏好藝術的性向具有潛移默化的影響力。

因此，蕭而化從小便喜歡作畫，也頗有興緻地自學多種中國傳統樂器，包括琵琶、南胡、月琴、三絃琴以及簫、笛等，誠可謂琴棋書畫無師自通。[5]

自晉卿公舉家遷往東村以來，蕭而化是第四代也是最後一代在東村度過的蕭家後代。之後因夜通不便，蕭家乃於一九三〇年代至一九四〇年代之間，改在距縣城不遠，縣北郊區的彭家橋聚居。蕭而化的父親蕭師兆（排行第四）之下，另有排行

▲ 蕭而化簡要自述。

註4：資料引自《萍鄉蕭氏三修族譜》，同前引註1。

註5：此項資料係筆者於2003年3月25日訪問蕭而化教授之表弟劉韻章教授時，根據劉教授之陳述所記載。

生命的樂章

▲ 就讀杭州藝專時期的蕭而化。

第五、六、七等三位蕭而化的叔父，一共四家人在彭家橋建造了當時被公認是華宅的四座住宅。

全部建築呈新月拱形狀，面對贛西袁水的一條支流。他們出資在河上改建石橋一座，建此橋之目的一則是爲便於大家的交通往來；二方面是爲了紀念祖母晉卿公之妻彭氏而命名。蕭而化的兒女們（第五代），因爲是在彭家橋成長，因此對於以往東村之一切，僅止於耳聞而無法親睹其模樣。[6]

【西洋音樂的啓蒙】

蕭而化在萍鄉東村唸了幾年正規小學之後，於十五歲（1921年）前往湖南長沙就讀嶽雲中學。蕭而化前往長沙的原因是由於其叔父蕭淑兆當時服務於湘軍，住在長沙，對他可就近照顧。[7]

嶽雲中學是二○年代長沙一所以數理化聞名的學校，楊開慧（毛澤東的第一任夫人）、文學家丁玲等人，都曾是該校的學生。這所學校也很重視藝術教育，曾辦過藝術專修科。

歷史的迴響

豐子愷（1898 - 1975）初名豐潤，後改名豐仁，字子愷，後稱子愷，浙江省崇德人（今屬桐鄉縣）。一九一四年秋考入浙江省第一師範學校，從李叔同學習繪畫、音樂，從夏丏尊學習國文，從此走上文藝之路。並於一九二一年赴日遊學，在東京名畫家藤島武二所創辦的川端洋畫學校學油畫及水彩畫，並利用課餘學習小提琴，進修日語、英語。一九二五年在上海與文化界名人葉聖陶等人組織立達學會，創辦立達學園。一九三九年應浙江大學竺可楨校長之邀請，擔任該校的藝術指導。一九四二年到重慶，擔任國立藝術專科學校教授兼教務主任。豐氏多才多藝，既是著名的畫家、木刻家，又是頗有成就的散文家，並擅長書法，精通音樂，其根據日本田邊尚雄等人的音樂論著所翻譯的音樂讀物計有《音樂的常識》（1925年）、《中文名歌五十曲》（1927年）、《音樂的聽法》（1930年）、《近世十大音樂家》（1930年）等三十餘種。一九四九年之後曾先後擔任中國美協常務理事、上海美協副主席、上海市人民代表、上海市政協委員、全國政協委員、上海中國畫院院長等職。

註6：此項資料係根據蕭而化教授之長子蕭塤勝先生2003年6月8日來函匯整之資料所述。

註7：同註6。

音樂家賀綠汀、劉已明等人，都曾在此學習音樂。而在該校
從事藝術教育的教師，亦有不少日後於社會上具有一定的知
名度及聲望。例如，文學家趙景深即曾在此校教授語文；音
樂方面的教師則有邱望湘、陳嘯空、鄭其年等人[8]。賀綠汀與
蕭而化於一九二五年同時畢業於該校，惟賀綠汀還曾留校任
教一段時間[9]，蕭而化則是前往當時的十里洋場上海，並就此
展開其藝術學習的生涯。

　　一九二○年代，各種新奇的學術思想充斥於社會，其中
尤以擁有一定優勢地位的西洋科學、文學、藝術等西洋精緻
文化，更是吸引著許許多多在新舊文化思想交替衝擊下，幾
乎是無所適從的知識份子。甫自嶽雲中學畢業十九歲的蕭而
化，在此新思想波淘洶湧、橫掃全國的影響下，也毅然決然
地前往當時為全國開風氣之先的上海，初抵上海期間的蕭而
化暫居於法租借區。

　　上海當時是一個受西方文化影響最深的海港型商埠，世
界各國列強在此亦幾乎均設有租借地，因此西方各國的文化
思想以此為基點，對當時相對於世界各國而言，屬相對落後
的中國，產生了極大的文化衝擊。也就因為如此，上海即成
為新民國自由學術思想的實驗場所；更是全中國首屈一指人
文薈萃的藝術天地。嚮往學習藝術的蕭而化，乃在此種時空
背景之下，進入了剛創校成立的立達學園就讀。

　　立達學園是一所私立的藝術教育機構，當時上海這類私
立教育機構的數量極多，其中較為著名的有上海美專的音樂

系，以及上海新華藝術大學。

上海美專為建立於民國初年的老學校，以美術為主，由劉海粟主持，音樂系首任主任為劉質平。上海新華藝術大學創立於一九二六年，一九二九年改名為藝術專科學校。在該校從事音樂教育的教師有吳夢非、劉質平、何士德、宋壽昌、潘伯英等名師，均為全國一時之選。[10]

▲ 蕭而化自畫像。

立達學園創立於一九二六年，是由幾位留日的文人與藝術家，包括豐子愷、茅盾、葉聖陶、夏丏尊、劉大白、朱光潛等人所合辦的學校，以教授新文藝、西方藝術與音樂為主。立達學園規模雖然不大，但因創校者皆為當時藝文界舉足輕重的人物，因此形成了藝術氛圍相當濃厚的學習環境[11]。

註8：根據（北京）中央音樂學院前音樂研究所所長汪毓和教授2003年12月5日來函匯整之資料所述。

註9：常受宗，〈滿腔戰鬥樂章一身革命正氣——作曲家賀綠汀〉，《中近現代音樂家傳》，春風文藝出版社，1994年，頁486。

註10：引自汪毓和，同前引註8。

註11：《上海音樂誌》，上海音樂出版社，2001年6月，頁256。

蕭而化也就是在這個學園開始接受基礎的西洋美術與音樂訓練。在此期間他曾學習過西洋繪畫；同時，因為鋼琴是音樂基本訓練的必修項目，所以他亦於此時開始學習鋼琴。

蕭而化在立達學園的學習是音樂、美術並進的，但後來進入國立杭州藝術專校研究院，他還是選擇學習西洋繪畫。關於此點，據蕭而化之子蕭堉勝的推測有幾個可能的原因。其一是觀念上先入為主所致，因蕭而化自小學到中學的一段期間內，極喜歡塗塗畫畫；除此之外，於該時期亦涉獵了不少介紹西方美術的著作。蕭而化看到書中許多偉大的傑作後，在心裡即下定了學習西方美術的決心。

相較之下，音樂之於他，在開始時應該是處在一個很不利的地位，因為那個時候在內地不但聽不到西洋音樂演出，甚至看不到一架鋼琴。其二是受到旁人或師長的影響。因學習音樂不但要有天賦，更要有適當的環境，當一個二十歲不到的青年表示想要學音樂時，旁人的直接反應大都是：「太遲了！」

儘管蕭而化到上海之後，從留聲機的唱片中親耳聽到許多西方古典音樂，受到了從未有過的強烈震撼，及享受到從未接觸過的絕妙感受，但他也只能將這一切默默的藏在心底，不敢向任何人提出想學習音樂的慾望。事實上，在他知道西方音樂家們，像莫札特三歲就會彈奏鋼琴之後，他極可能曾經真的感到徹底的沮喪與絕望。

其實，從李叔同到豐子愷到蕭而化師生三代，在新學方

▲ 就讀杭州藝專時期的蕭而化。

面，包括科學與藝術，正處在中國社會從極舊逐步轉蛻到漸新、從絕無到漸有的一個轉型期，一切從頭開始，學步摸索著向前走。在這個時期，中國不可能出現像西方高層次的科學家與藝術家。換言之，全中國有意於此的國人，都是程度不同的學生而已。

蕭而化在西洋音樂方面的學習，除了受教於日、德籍教授之外，也受到豐子愷很多的指導。豐子愷在去日本留學之前是留日前輩李叔同的學生，音樂、美術都有相當的造詣，同時也是一位有才氣的散文作家，是當時文藝界的名人。對蕭而化而言，能夠成為豐子愷的門生當是三生有幸，但是他一向低調，從不以此向人誇耀。

▲ 蕭而化的繪畫作品。

蕭而化於日後曾擔任國立福建音專的校長，根據他那時的學生回憶，當時蕭而化在宿舍房間內掛的正是豐子愷所寫「忙中兩鬢白，笑里一生貧」的對子[12]。此外，豐子愷在抗戰一度緊張的年歲，於西遷四川之際，還特別取道贛西，路過萍鄉探望才剛留日歸國的蕭而化。

由此可以想見豐子愷與蕭而化關係之密切程度。而無論是經師或人師，相信豐子愷的思想對蕭而化的影響是極其深遠的。

【繪畫系裡譜姻緣】

蕭而化在上海求學的三年，無疑的是他生平中最快樂的一段時光。在那裡一切都是如此的美好、新奇；大都會的資料是如此豐富、相關訊息傳遞的又是如此快速。放眼四顧，到處都是高鼻子、藍眼睛的洋人，使人產生彷若置身異邦的錯覺。蕭而化在立達學園的同窗中結交了許多新朋友，並和其中三人結拜為義兄弟妹。

歷史的迴響

李叔同（1879 - 1941），幼名成蹊，學名文濤，又名岸、廣侯，號漱筒，別號息霜、晚晴老人……等，祖籍浙江平湖縣，生於天津。早年曾就讀於南洋公學，一九五○年赴日留學，入東京上野美術專門學校，學習西洋繪畫，並兼學音樂。曾與曾孝谷等人創辦「春柳劇社」，在東京演出《茶花女》及《黑奴籲天錄》等名劇，開我國人公演話劇之先河。返國後歷任天津高等工業學堂、上海城東女學、浙江兩級師範學校、南京高等師範學校之教職，教授美術及音樂。也曾於一九○六年春，一個人編輯出版我國最早的音樂刊物《音樂小雜誌》，並於一九一二年春，在上海先後擔任《太平洋報》、《文美雜誌》編輯。在此期間對我國早期藝術教育有創新貢獻，培養造就了一批美術、音樂人才，其中包括音樂家吳夢非、劉質平，名畫家豐子愷等。一九一八年李叔同在杭州靈隱寺落髮為僧，法名演音，號弘一，從此擺脫塵緣，致力於研習經文律學與弘法布教。李氏為我國傑出的藝術大師，舉凡詩詞、書法、金石、美術、音樂、戲劇，都享有盛譽。他亦為中國音樂教育的先驅者，對於學堂樂歌之編寫、創作與推廣卓有貢獻。

註12：根據汪培元先生2003年5月19日來函所述。汪先生1943年畢業於國立福建音專，目前擔任上海音樂學院教授，亦為中國柯大伊學會顧問。

其中一位名叫吳裕珍，後來成為蕭而化的妻子；另一位名叫陳影梅，其後他與另一位女士結為連理。在此結拜的兄弟妹中以蕭而化的年齡最長，因此大家稱他為而化哥；吳裕珍居次，其他人稱其為裕珍姊；陳影梅與另名女子分居三、四。四人日後成為終身好友，蕭而化夫婦生子後，影梅夫婦亦成為其長子的乾爹、乾媽。

結拜，在當時的上海是極為風行的時尚，參加的人要正式舉行焚香祝禱儀式，以「有福同享、有難同當」等語作為誓詞。根據蕭而化的長子蕭埆勝的猜想，結拜的建議絕不會是蕭而化所提。因他是從鄉下來的小伙子，滿口說的都是對他人而言頗為怪異的方言，在此條件下，他哪敢與兩位時髦、漂亮的上海小姐，及另一位自視甚高的上海青年，提出此種算是不識時務的要求？

但是蕭埆勝也同時相信，蕭而化在當時一定是具有一種能吸引他人的特質，因為這位來自江西鄉村的青年，既會詩詞、也會繪畫；在音樂方面雖然只是屬於基礎階段，但他擁有他人所沒有的敏銳天賦，例如，對鋼琴的學習進度飛快；基本樂理瞭解甚多；對曲調有先天的敏感力等。有時甚至會在五線譜上寫幾首詼諧小曲，獲得師長的稱許及同學的驚羨（於此猶如文學院的學生，會寫幾首新詩一般）。加上他的為人誠懇，使教他的老師都覺得孺子可教，同學們也覺得此人值得深交往來。

而在同學中最受到蕭而化注意的就是吳裕珍，她是上海

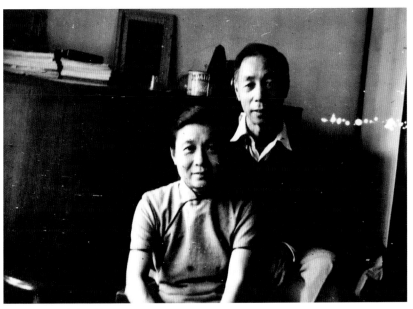

▲ 蕭而化夫妻伉儷情深。

本地人，她的美貌、氣質、打扮，讓初見她的蕭而化驚為天人。因為吳裕珍與他在鄉下所見的那些土氣女子，實有天壤之別。而她有別於他人的進步思想、藝術內涵也在在的吸引著年輕的蕭而化。於是他對吳裕珍情不自禁地產生了愛慕之心。而日後他們從認識、交友，進而發展到結拜，皆已預示著他們令人稱羨的美好未來。

　　一九二七年從立達學園畢業後，蕭而化辭別師長，與一、二位同學及女友吳裕珍一同前往浙江杭州進入國立杭州藝術專校研究院學習。是年，蕭而化與吳裕珍有情人終成眷屬，在師長好友的祝福下，於自古文人墨客誦詠不息的杭州結為連理，為這浪漫的情緣畫上美麗的音符。

投身音樂意志堅

【藝術生命的轉折】

　　蕭而化在杭州藝術專校研究院主要是學習油畫，師事克羅多教授。而他選填該校的目的或許只在求一個深造的資歷以應付日後生活，也或許是想求證一下自己在美術創作上可能達到的境界。但是無論如何，未及畢業，在唸滿一年之後他即離校[1]。此時家鄉的接濟已停止，有了家庭的蕭而化首要面對的就是經濟來源的問題。藝術系學生最容易找到的工作無非是擔任中學的繪畫教師，蕭而化又有音樂基本訓練，可以兼做音樂教師，因此很快地便在南昌省立第二中學覓得教職，其妻吳裕珍也得到南昌另一所中學的教職。一九三〇年，他們帶著一歲的兒子、奶媽，從上海繞道往南昌，並在上海與老友陳影梅等辭別。陳影梅亦在此時認了蕭堉勝為乾兒子，兩家互道珍重後，蕭而化一家即兼程趕往南昌。

　　從一九三〇年之後的幾年間，生活在南昌的蕭而化，表面上是平靜而愉快的。在此時期世局平靜，國家似乎一切亦逐漸步上軌道，在南昌夫妻二人皆有工作，小家庭的收入尚可，即便是第二個孩子誕生之後，家庭經濟仍不成問題。但是蕭而化豈能甘心就此做一輩子的中學教師。雖然他一路唸的都是以美術為專業，但是美術創作若無適當的條件配合，

要想創作談何容易？唯其自從開始接觸西方音樂之後，嚴格調性音樂一直是他的願望，但礙於本身相關知識不足，若要捨美術而就音樂，必須花上大量的時間、精力，痛下工夫，刻苦鑽研不可。他對此已是心有所屬，進入音樂世界對他而言已是勢在必行，於是他決定從自修開始，為繼續深造作準備，並有計劃地向上海租借區的外國書店，購買一

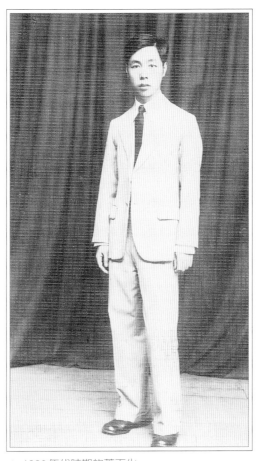

▲ 1930年代時期的蕭而化。

套英美學校用的音樂理論教科書，和一本商務出版的英中大字典。一字一句地重新鑽研和聲學等音樂理論。

一九三三年「江西推行音樂教育委員會」（以下簡稱音教會）成立，會址設在江西省會南昌百花洲公園[2]，由時任南京中央大學教育學院藝術科主任程懋筠先生擔任主任。該會是一個直屬於江西省教育廳，由政府資助的官辦機構，其下設

註1：見台灣師大蕭而化本人所撰寫之履歷資料。

註2：根據蕭堉勝2003年6月8日來函彙整之資料所述。

數個音樂、戲劇及研究團體，並編輯發行《音樂教育》月刊，同時舉辦各種音樂教育「傳習班」，培訓合唱、鋼琴、提琴、口琴、南胡等人才；創作新歌曲、戲劇，經常舉行音樂會；並調訓中小學、幼稚園音樂教師講習暨撰寫音樂教材，督導社會音樂活動及普及音樂教育。對於江西音樂教育的推動曾發揮極大的影響力[3]。「音教會」有關《音樂教育》編輯一職，程懋筠認為最好還是由江西人擔任，以示本省亦有自己的人才。知道消息後的蕭而化幾經接洽便輕而易舉地取得了這份兼職的工作。這是他第一份音樂專業工作，而且由於《音樂教育》月刊，日後成為全國重要的音樂期刊，此亦成為蕭而化開始正式踏上近現代音樂史的重要起點。

決定走音樂的路，也有了音樂專業的工作，蕭而化的心情是愉悅而積極的。他繼續原有的自修計劃，也常利用音教會的鋼琴作曲或寫些小品曲，偶爾也寫些介紹西方音樂家的短文。待深造的計劃成熟時，他又再度購買一批音樂理論書籍，做有系統的研究，並於一九三五年如願以償地實現了去日本深造的理想。當他抵達日本東京後，心情的愉快、得意，可以從他寄給陳影梅的一首遣懷詩中看出：

我心如浮雲，漂緲本無依；一夜西風發，吹掛櫻花枝。
蒼海日早出，明窗月落遲；那日能重會，啤酒笑不辭。

——《舊瓶集》

捨美術而就音樂，是蕭而化藝術生命的轉折，而他的藝

註3：羅藝峰，〈一個被歷史遺忘的音樂家〉《中國近現代音樂家傳》，春風文藝出版社，1994年，頁406。

▲ 蕭而化的書中筆記。

術生命就在他考上上野東京音樂學校作曲科的那一刻起，正式展開。

【江西音教會初試啼聲】

　　蕭而化於一九三三年始擔任《音樂教育》月刊的首任主編，曾負責編輯該刊第一卷一期至五期，其後他因赴日求學該職乃由繆天瑞接任。編輯的重責原是以組稿及編審爲主，

▲ 1929年蕭而化離開杭州藝術專科學校研究院之前與克羅多教授（右二）及友人攝於西子湖。

但是從一九三三年的創刊號開始，蕭而化即義不容辭地發表多篇文章，包括〈記譜法評述〉、〈怎樣才是好音樂〉、〈簡明音樂字典〉等，分期連載刊至一九三五年[4]。該月刊從一九三三年四月起，直到一九三七年底為止，總共出版五十七期，撰稿人幾乎網羅全國音樂界的菁英，包括蕭友梅、王光祈、青主、張定和、趙元任、廖輔叔、李抱忱、陸華柏、江定仙、劉雪庵、賀綠汀、老志誠、張定和、陳田鶴、陳洪、蔡繼琨、林聲翕、李煥之等教授及許多中小學音樂教師、作家、科學家等[5]。

欄目眾多、內容廣泛是該《音樂教育》月刊的另一特色，有時還特別刊載有關當時音樂思潮的討論和系統介紹音

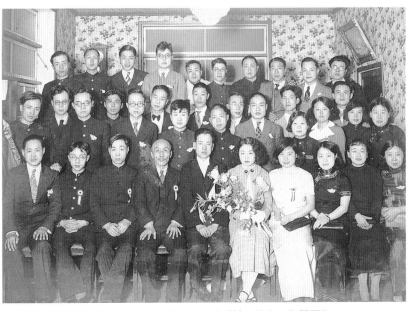

▲ 1936年在東京代表女方家長為妹而平主持婚禮，前左三為蕭而化。

樂理論的論著及譯著，例如「小學音樂教育專號」（二卷一期）、「中國音樂問題專號」（二卷八期）、「樂曲創作專號」（三卷一期）、「蘇聯音樂專號」（五卷八期）等。[6]

　　三〇年代初期，上海國立音樂專科學校先後出版了兩種學術性的音樂刊物：《樂藝》季刊（共出

▲ 1938年與東京同學同船歸國之合影。

註4：根據（北京）中央音樂學院前音樂研究所所長汪毓和教授2003年12月5日來函匯整之資料所述。

註5：顏廷階，《中國近現代音樂家略傳》，綠與美出版社，1992年，頁69。

註6：汪毓和，《中國近現代音樂史》，人民音樂出版社，1994年，頁117。

時代的共鳴

程懋筠（1900－1957），字與松，又名譽松、雨松、然雲，江西省新建縣人。曾就讀東京音樂學院主修聲樂，選修理論作曲。一九二六年學成歸國後，先後在江西省立一中、二中、女中任教。一九二八年後，應聘於多所大專院校教授音樂，歷任浙江省立湘湖師範學校音樂科主任、杭州英士大學音樂教師、南京中央大學教育學院藝術系主任、江西國立中正大學音樂教授、上海國立幼師聲樂教授、上海美術專科學校音樂系教授。一九三三年擔任江西「音樂教育推廣委員會」主任兼管弦樂團、合唱團指揮，為推廣音樂不遺餘力，在任期間是江西音樂教育的黃金時代。一九五一年任上海美專聲樂教授，應蘭州師範學院藝術系主任呂斯百之聘，攜家小欲往西北工作，途經西安時中風病倒於客旅而無法赴聘。一九五三年南歸，臥病於南京，一九五七年辭世。是一位作曲、表演、指揮兼善；又頗具凝聚力的音樂社會活動家。亦為中華民國國歌作曲者。

了六期），及《音樂雜誌》季刊（共出了四期）。這兩份刊物的撰稿人多為該校的教師和學生，內容主要是理論性的論著和譯文，以及少量他們自己創作的作品。

此外，上海《新夜報》和《音樂週刊》也重點報導「音專」師生所展開的社會音樂活動，以及他們對當時文藝生活的理論見解。與這些刊物相比較，《音樂教育》的內容顯然更形豐富而多元，而且它不僅直接促進江西省音樂教育的發展，對省外各地音樂的傳播亦產生一定的影響[7]。一九八九年四月出版的《中國大百科全書音樂卷》即為《音樂教育》而設專條，由此足見該樂刊在中國音樂發展史上所佔的重要席位。

蕭而化與繆天瑞曾經先後在《音樂教育》月刊的園地耕耘，貢獻他們的心力，彼此之間不僅締結出一份特殊的情

生命的樂章

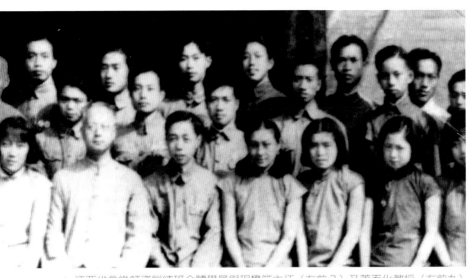

▲ 江西省音樂師資訓練班全體學員與程懋筠主任（左前八）及蕭而化教授（左前九）攝於遂川北門朱家祠堂大門口（傅汝昌提供）。

緣；而且更令人感到意外的是，他們二人竟然在十年之後，再續前緣地共同為福建音專的永安時期，締造出輝煌的一頁。而蕭而化與「音教會」的關係也並非就此結束，一九三八年當他留日歸國後，曾於廣西桂林藝術專科學校任教一段時間，一九四○年四月再度應程懋筠主任之邀至「音教會」擔任「江西音樂師資訓練班」（以下簡稱「江西音訓班」）的教授。

「江西音訓班」屬於短期的音樂師資訓練班，訓練時間為期半年，學員來自泰和、吉安、贛州以及滬杭淪陷區的流亡青年共三十餘人。班址設於江西遂川北門外朱氏祠堂，師生均膳宿於此。與蕭而化先後赴「江西音訓班」授課的尚有宋居田、李九仙、曾寅育等諸教授。程懋筠主任於兼音訓班主

註7：汪毓和，同前引註6，頁117-118。

任外，同時亦教授聲樂、合唱、指揮法等課程，宋居田負責教授作曲法，李九仙負責教授小提琴，曾寅育、張泳眞負責教授鋼琴，蕭而化則教授音樂理論課程。在交通極爲不便的艱苦抗戰年代，一個短

▲ 繼蕭而化擔任《音樂教育》月刊主編的繆天瑞。

期音樂師資訓練班，竟然能聚集這批陣容強大的師資，實屬極爲不易之事。

根據當時的學員熊志成回憶，蕭而化老師和聲學的課程，在當時是最受學員的歡迎。他講課總是深入淺出，並著重實例分析。每節課後所規定的和聲配置習題，學員均必須按時間完成，不及格者須再補交練習作業。因此學員們的理論學習，都能學得相當紮實。

視唱課的教材則是採用固定調唱名法，於此基礎稍差的學員則較爲吃力。蕭而化老師上課時總是手持教鞭，在講台桌上擊拍，嗓子不停地唱。倘遇有出現變化音程，或有學員視唱與聽音不準時，他便嚴格要求學員反覆練習。熊志成提及蕭而化老師上視唱課時，常常進入忘我之境，非要累得全身大汗淋漓才想到要下課，這種認眞負責的教學精神，深得學員們的敬佩。

　　「江西音訓班」在蕭而化與其他老師辛勤教導下，為江西培養了一批優秀的音樂人才。學員中佼佼者如屠咸若、劉風羽、張慕魯、李中和等，日後分別考取重慶國立音樂學院、國立戲劇學院與國立福建音專。此後陸續赴國立福建音專就讀的另有李敏芳、蔡君豪、萬德滋、徐學惠、程遠、沈曉、黃榮生等。並且尚有十餘位學員留在江西各地音樂崗位，繼續為音樂教育而奉獻，因此蕭而化在「音訓班」的教學雖然為期有限，但卻已然在江西的大地上有了豐碩的成果。

【福建音專貢獻長才】[8]

　　一九四二年，蕭而化因家中長輩辭世，返鄉祭拜時偶遇萍鄉中學校長孟琦。他懇切挽留希望蕭而化能留在萍鄉為桑梓服務，蕭而化在盛情難卻之下乃留在家鄉，擔任萍鄉中學的音樂教師。以蕭而化當時在音樂理論方面的造詣，在中國任何音樂專門學校擔任理論教授一職，均是綽綽有餘，但是他卻願意留在家鄉，屈就中學的教師，而且能甘之如飴，其至真至善之情實彌足珍貴。

　　一九四三年某日，蕭而化突如其來地接到詞曲家盧冀野的一封信，邀請他到永安的國立福建音樂專科學校擔任教務主任。原來此時重慶教育部發佈盧冀野為該校校長，盧先生雖是有名的中國文學詞曲專家，但要掌理一所音樂專門學校，則必須有他人相助，經四下打探後，始慕名邀請蕭而化前來協助。

註8：本節參考資料包括《國立福建音樂專科學校校史》，福建音樂專科學校校友會出版，1999年8月；楊育強編著，《國立福建音專史記》，1986年7月。

對蕭而化而言，這是一個學以致用的天賜良機，而這個消息也驚動了一些親友，有幾位青年大為心動，表示願意隨他到福建。蕭而化於是帶了四位青年一起離開萍鄉。這四位青年分別是蕭而化的五弟蕭而俠、表弟劉韻章、楊蔭芳以及劉大德。此時正是抗戰的暗淡時期，東南各要地都有日軍，所以他們只能輾轉迂迴而行，有車則坐，無車則徒步而行。

　　到了永安，四位青年均即時入學，蕭而俠、楊蔭芳學小提琴，劉大德學大提琴、劉韻章學作曲，他們畢業後，蕭而俠直接回鄉，其餘三人都渡海到台灣工作，日後成為台灣光復之後，獻身音樂教育開拓者的中堅份子。這幾位青年均因緣際會地由於蕭而化改變了他們的命運，如果當初蕭而化沒有接受邀請，或他們沒有跟隨蕭而化來到福建，則他們恐怕將無緣以音樂教育做為他們終身的職志。

　　國立福建音樂專科學校（以下簡稱「福建音專」）校址位於福建戰時臨時省會永安的吉山，是我國繼上海國立音樂專科學校（以下簡稱「上海音專」）以及重慶國立音樂學院後，另一所高等音樂專科學校。福建音專創立於一九四〇年三月，時正值抗日戰爭的艱苦時期，原為「福建省立音樂專科學校」，由蔡繼琨擔任校長。一九四二年八月由省立升格為國立之後，於同年十一月十一日由盧前擔任首任校長。

　　一九四二年十二月上海音專為汪偽政權接收，教育部乃決定將上海音專併入福建音專。

　　同年十二月二十四日，盧校長在招待新聞界茶會上宣布

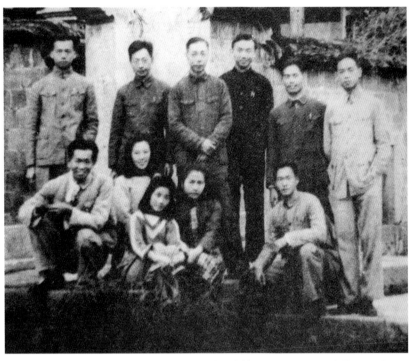

▲ 國立福建音專本科第一屆同學畢業前與蕭而化校長、繆天瑞主任合影，前排自左
而右為顏廷階、杜瓊英、林必戒、余瑞珠、蔡國欽。後排自左而右為陳曒初、繆
天瑞、蕭而化、鄭滄瀛、沈炳光、楊碧海（顏廷階教授提供）。

了這項決定。唯在該時期由於上海早已淪陷，上海音專的音
樂設施事實上根本無從移轉；學生亦因學校停課致多已走散
無從聯繫，是故在兩校合併時，眞正轉赴福建音專就讀的僅
有顏廷階、丁道津兩位學生。因此就此點而言，該二校之合
併應僅爲名義上之合併，無法名之爲實質上合併。但在意義
上則象徵著上海音專與福建音專兩校合併歷史的開始。

　　盧前校長在福建音專任職的時間相當短暫，一九四三年
三月十七日他前往重慶述職，不久即因故辭職，同年七月六

時代的共鳴

　　盧冀野（1905 - 1951），原名正坤，字冀野，自號小疏，別號欽虹，詞曲名家，有「江南才子」之稱。十七歲考入南京東南大學國文系，在校作《本事》詞，黃自爲之譜曲，流行一時。畢業後曾在南京、上海、廣州、重慶、成都、河南、新疆等省市近二十所大學任教，一九三八年起被聘爲國民參政會參政員。一九四二年秋出任國立福建音樂專科學校校長，一九四三年初秋，盧氏自認不宜作官，重返重慶，推薦教務主任蕭而化接掌該校校長。

▲ 蕭而化 1934 年購於南昌的音樂理論用書籍。

日，教育部乃任命蕭而化為代理校長，隨後真除為校長。

其實就蕭而化擔任福建音專校長的年資而言，在盧校長赴渝期間，福建音專的校務實際上已由蕭而化代行，因此直到一九四四年十二月十六日蕭而化卸下校長一職為止，他實際掌理校務的時間長達一年九個月，是福建音專永安時期任期最長的校長，對於福建音專的發展有實質的貢獻。

▲ 國立福建音專為紀念八一三援助淪陷區音樂界人士撤退來閩所舉辦之音樂演奏會海報。

▲ 曼者克教授指導福建音專學生練琴的情形。

國立福建音專的建校以「教授高深音樂知識、培養專門音樂人才及健全師資為宗旨」，科系的建置包含五年制本科、三年制和五年制師範專修科及不定年限的選科三種。本科和選科分理論作曲、國樂、鍵盤樂器、弦樂器、管樂器及聲樂組等。學校規定合唱和鋼琴是全校學生必修的基礎課。因此基

（上圖為海報內文）
國立福建音樂專科學校
為紀念"八一三"
援助淪陷區音樂界人士撤退來閩
舉行
音樂演奏會
演出者：蕭而化先生
指揮：黃飛立先生
教授
尼哥羅先生　曼捷克先生
張慕魯先生　陳爾德先生
顧西林先生　顧宗鵬先生
參加演奏
卅二年八月十二下午七時　閩省永安中山紀念堂

本上是延用了省立時期的學制和教學綱要。根據一九四六年福建音專升格前之統計，該時期全校學生計有一百三十八人，其中以來自福建、浙江、廣東等省份居多，佔全校學生總數的一半以上，其餘來自江西、廣西、江蘇等省，甚至還包括了一位韓籍學生。蕭而化給予師生的印象一向為忠厚正直、藝德極高、淡薄名利，因此升任校長對他而言，既不代表富貴也不意味權勢。

【充分授權、無為而治】

蕭而化的治校理念深受老莊哲學「清靜無為」及立達學園的匡互生思想之影響，所以他在上任之後對全校校務僅稍

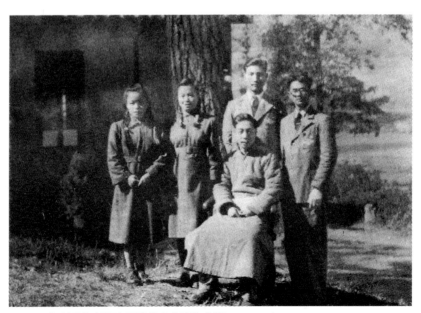

▲ 1944年蕭而化與國立福建音專的學生合影。

生命的樂章

▲ 國立福建音專音樂會節目單。

作調整；而且無論在行政或專業領域並不多做干預，凡事皆採取充分授權政策[9]。在其主政時期，各種人才在該校皆有發展的空間，因此造就福建音專濃厚的學術氣氛、極為旺盛的音樂活動、充滿效率的學校行政。

　　福建音專在蔡繼琨擔任校長的省立時期，即擁有十分精

註9：根據汪培元先生
2003年5月19日
來函所述。汪先生
1943年畢業於國
立福建音專，目前
擔任上海音樂學院
教授，亦為中國柯
大伊學會顧問。

良的師資陣容。經過多年的積累，復加以蕭而化不遺餘力的適才力邀，在他擔任校長的這段期間，被譽爲該校師資陣容最強大的黃金時期。當時各組主要教師如下：

理論作曲：蕭而化、繆天瑞、劉天浪、宋居田、
　　　　　陸華柏、曾雨音、林超夏、張幕魯。

鋼琴：曼者克夫人、李嘉祿、王政聲、蔡韻文。

弦樂：曼者克、尼哥羅夫 [10]、徐志德、黃飛立、章彥、
　　　朱永鎮。

聲樂：薛奇逢、程靜子、方成甫、朱永鎮、李英。

國樂：顧西林、顧宗鵬、王沛綸、劉天浪。

在教學方面，福建音專最大的特色就是教學民主，體系上容許多種學派並存、中西音樂並蓄。而學校的音樂教學基本上雖是以西樂爲主，但也沒有忽視國樂教學，除了成立國樂組，邀請國樂教師開辦國樂講座，招收國樂選修生之外，並舉行國樂演奏會。甚至進一步探索中西樂器的結合，如二胡獨奏加鋼琴伴奏，二胡、三弦和鋼琴三重奏等。在教學上相當重視多種理論與演奏技巧並存。

在理論方面，蕭而化教授的是普勞特（E. Prout）的音樂理論體系，包括和聲學、嚴格對位與自由對位、複對位與卡農、賦格學、曲式學以及管弦樂法（樂器法、配器法）。此外他還翻譯了一本英國基特生著的《對位法初步》，作爲學校師範科複調音樂參考教材 [11]。教務主任繆天瑞教授的是該丘斯

（P. Goetschius）的音樂理論體系，包括和聲學、曲式學、大型曲式學、對位法和應用對位法（包括創意曲賦格與卡農）；陸華柏教授的是柏頓紹（ T. H. Bertensshaw）的音樂教程，包括樂理初步、和聲與對位、節奏分析與曲式。

序

在香港校友楊育強教授，正搜集資料從事國立福建音專校史之著作，其熱誠爲史作證之精神，實在難能可貴，令人敬佩。

音專校史雖僅十年左右，但其作育英才卻顯而易見。校友所在之處，均具有領導或推動樂運作用。願校友本此册，檢閱過去，策勵來茲，續爲我國音樂藝術而努力。余精神欠佳，不欲多言，謹誌數語爲序。

一九八五年十月三十日於加州

蕭而化

▲ 蕭而化為楊育強編著之《國立福建音專史紀》為序。

蕭而化雖然身爲校長但並沒有因身兼行政職務而減少教學的時數；甚至在教學態度與品質上，亦是以最高標準作爲自我期許，絕不會因行政工作之羈絆而有所降低。爲了幫助學生透徹理解，他總是認眞備課，甚至所有的習題都先做三遍示範，以確定學生能掌握和弦連接的各種形式。

蕭而化這種以身作則的治學態度，正是學生們不敢輕易偷懶的最佳典範。在演奏技巧方面，曼者克的演奏運用高指

註10：參考資料：《國立福建音樂專科學校校史》，福建音樂專科學校校友會出版，1999年，頁19-20。

註11：資料引自汪培元。同前註9。

位（Hight finger），注重音樂表現的細緻、優美、抒情；李嘉祿則運用臂重量特別注意力度、氣魄、熱情；尼哥羅夫、徐志德、黃飛立、章彥等的小提琴拉法也不一樣，各有所長。其他如聲樂、二胡等科教學，老師們又有各自的特點。而老師們這種發揮各自特長，互相尊重，互相切磋的教學態度，為音專的學生們提供了開拓視野與多元學習的條件。

此外學校相當重視教學與實踐相結合，因此演出活動不僅相當頻繁，而且內容極為多樣化。除了時常舉行紀念節日音樂會，青年節、聖誕節及元旦音樂會之外；還不時舉行特定目的之音樂會，例如慰問、招待、歡迎、歡送、籌款、宣傳音樂會等；其中以練習音樂會最普遍，幾乎每週至少有兩次。在音樂會之分類上有以樂器作為分類單位者，如弦樂、鋼琴、聲樂；亦有以老師為分類單位者，例如教授聯合音樂會或是某教授學生音樂會；其他也有以班別、級別而舉行的音樂會。

師生也常利用寒暑假舉辦旅行音樂會[13]。一九四四年二月由尼哥羅夫、黃飛立、李嘉祿等三位老師以及楊碧海同學共四人便曾一起赴閩南漳州開音樂會，除了尼哥羅夫和李嘉祿獨奏外，他們還在當地組織了寒假回鄉大、中學生合唱團，由黃飛立指揮，楊碧海伴奏，為期一個星期中排練了黃自的清唱劇《長恨歌》全套，以及賀綠汀的《抗戰進行曲》。這些演出既檢驗了同學的學習成果，同時也對普及全省音樂教育、宣傳全民抗日發揮了積極的影響。

生命的樂章

▲ 永安上吉山校舍一角（禮堂及辦公室鳥瞰，下方屋背處為女生宿舍）。

　　這一時期福建音專老師們的創作風氣也很旺盛，蕭而化即曾寫作一首女生二部合唱曲《鸚鵡曲》交由合唱課練唱。該曲的歌詞係姜白石憤世脫俗的詞作：「儂家鸚鵡州邊住，是個不識字漁父。浪花中一頁扁舟，睡煞江南煙雨。覺來時滿眼青山，抖擻綠蓑歸去，算從前錯怨天公，甚也有安排我處。」這首詞的選用，似乎也相當能反映他個人的人生觀。

　　大體而言，老師們的創作以國樂作品與聲樂作品居多。聲樂作品的體裁並不僅限於獨唱及合唱曲，陸華柏即寫作多部清唱劇，包括《汨羅江邊》、《大禹治水》、《白沙獻金》等。此外也有各種音樂型式的嘗試，包括鋼琴與二胡、三弦，笛子與合唱等結合，大大拓展了演出型式的多樣化。

註12：參考資料－1.《國立福建音樂專科學校校史》，福建音樂專科學校校友會出版，1999年，頁20。2.據國立福建音專校友，前江西音協副主席熊志成先生之來函所述。

註13：楊育強，《國立福建音專史記》，光華文化出版發行，1986年7月，頁19。

至於題材方面，受到大環境境影響，有不少是直接宣傳抗戰，也有不少反映抗日時期的各種情懷。例如劉天浪的《歸不得》、《縫棉衣》，繆天瑞的《從軍別》，蕭而化的代表作則為合唱曲《一息尚存》與《說與諸少年》，都相當能反映時代的心聲。

　　福建音專對於出版事宜的推展也不遺於力，舉凡音樂叢書（包括樂理、作曲、和聲、對位、音樂史等）、樂章叢刊（音樂文學之類）、歌譜叢刊等都分別以鉛印、石印、油印本方式出版。再者，處於抗戰時期，樂譜奇缺，同學用紙質粗糙的五線譜紙抄譜，十分不便。所以另有李廣才等同學自行創辦了「樂藝出版社」；黎紹吉、宋軍、高浪等也合辦「歌樂出版社」，專門

▲ 尼哥羅夫誕辰紀念音樂演奏會海報。

生命的樂章

Good Night!

語 錄

★"有着良心的音樂家，至今天，較譜是無法停死於，地愈好的周衛方法是像海鷗一樣不要地於冷村了看。"(引用)
—R.Schumann

★對初次所聽到的樂曲不可即批評其優劣，至第一次欣賞覺得尋常的一切未必是最好的，名家的作品是名家用為欣賞研習的。
—R.Schumann

★音樂家是"靈魂"的筆記，沒有"靈魂"的人是沒有音樂的。

★常視候生，讓煩優者，縱使巨觀地於家如地地奏八合的"馬馬"上去，決達不到什麼效果，反使人感像笑柄。
—李總承

★大家學了學習，細目我授長不遠如果重了我們的銘程，相合彈心。到他所走近異的之糧的一樣。(全)

★最不首先是大能親理智鄉，其次要為大庭阿象，第三要有大的思慧毅律奏為法奏中腰馬擇。

★音紅工作者工侯有高僅的靈魂，敢為的氣慨，剖別瓶配衾心緩然老不，斯約然立志陸奏總經鄉務的階下鄉私的麼呢？
—李總承

★須求諧師不必有偉大的成就。
—Schumann

PROGRAM

I

Mazurka in ♭B (瑪珠卡舞曲)(威蒲舞曲之b大調)———Chopin
陳娩嗣

Humoreske (幽默曲)———Dvorak
李昊芳

To Spring (春頌)———Grieg
吳慧芳

Waltz op.39 (圓舞曲)———Brahms
程景澄

II

Minuet in G (柚奴哀愁曲)———Paderewski
謝業疆

Nocturne in ♭E (降E調夜曲)———Chopin
楊會芳

Gopak (高柏克舞曲)(俄國舞曲)———Moussorgsky
鄭久才秀

Kamennoi-Ostrow Op.10, No.22———Rubinstein
燈火曠

Interval (休息)

III

Pastoral veriee in ♭B (降B調田園變奏曲)———Mozart
林必成

Puck (巴克)(惡舞)———Grieg
林必成

Nocturne in ♭B minor (降B短調夜曲)———Chopin
許文新

Sonata in E op.14, No.1 (E調奏鳴曲)———Beethoven
Allegro
Allegretto
Rondo Allegro comodo
陳蔭敦

IV

A night in Vienna (維也納之一夜) Liszt
傅承根

Berceuse op.57 (搖籃曲)———Chopin
林鴻祥

Sonata in ♭E Op.7 (降E調奏鳴曲)———Beethoven
Molto Allegro e con brio
Largo con gran espressione
Allegro
Rondo poco Allegretto e graioso
朱實英

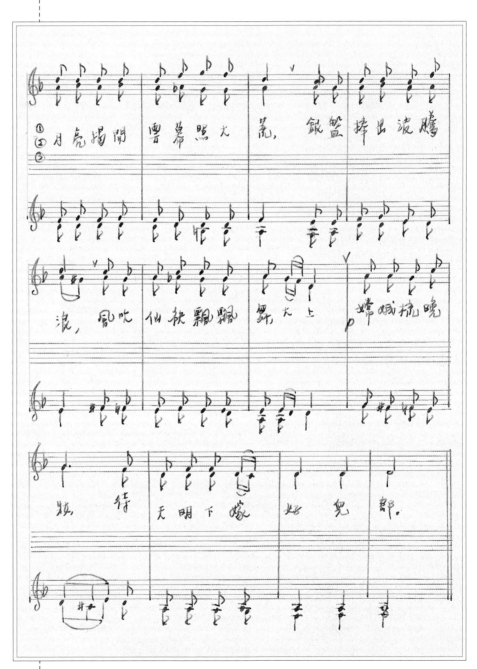

▲ 蕭而化的手稿。

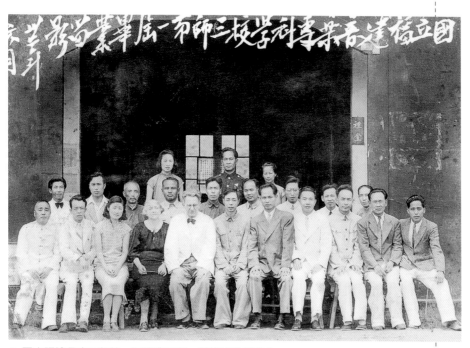

▲ 國立福建音專三師第一屆畢業留影，前排中為蕭而化。

石印樂譜供應同學及校外音樂愛好者。樂譜內容包括《巴哈鋼琴小序曲》、《巴哈鋼琴創意曲》、貝多芬的《月光奏鳴曲》、孟德爾頌的《無言歌》、徹爾尼的《849》、《299》以及一些外國音樂家的《奏鳴曲選》和《小奏鳴曲選》等。

　　由於福建連城出產的連史紙潔白堅韌，不僅師生們能擁有質量俱佳的教學用書和學習資料，同時所印製的這些音樂教材也大量流傳，影響所及包括浙江、福建、廣東、廣西及重慶等地。由前述諸例可以想見，福建音專不僅為自己樹立了高等音樂學府的優良形象，同時對於東南各省市音樂的推廣亦有相當程度的貢獻。

但令人遺憾的是，一九四四年十二月，受到黃飛立老師事件的波及，導致蕭而化揮別了福建音專校長一職。該事件之始末大致如下：黃飛立教學素以嚴格有名，在學術上不論學生政治思想如何，一律從學術角度對不合要求的學生提出要求和勸導。不料某日卻因此招致五名蠻橫學生毆打受傷。蕭而化為維持學校基本倫理及教學風氣，於該事件後即表態支持黃飛立的立場，把訓導主任李簡齋革職，並開除一名毆

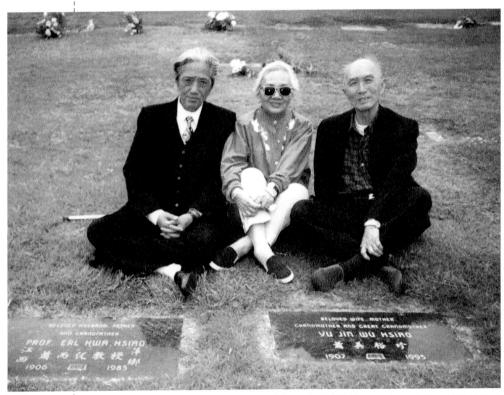

▲ 江西省音樂師資訓練班學員熊志成與傅汝昌伉儷於 1997 年清明節同赴洛杉磯郊區玫瑰崗墓地為蕭而化教授及師母吳裕珍女士掃墓，並致以永恒的思念（熊志成提供）。

打老師的學生。因此得罪了有關部門，不但他的決定不被採納，校長一職也被免除。一九四四年教育部另派梁龍光為國立音專第三任校長，蕭而化則退居教授一職，至一九四六年二月音專遷校到福州之後始離校。

　　儘管如此，蕭而化治校的成績是有目共睹的，在他擔任校長期間不僅獲得教務主任繆天瑞鼎力輔助，學生們的大力支持也是他最大的後援。蕭而化、繆天瑞兩人均是音樂理論家和音樂教育家，他們秉持著教學第一、質量並重的共同理念，不僅在過去的基礎上把學校辦得有聲有色，同時還培養了良好的校風與學風，發展了學校民主進步的思想，因此儘管處於艱困的抗戰時期，仍吸引了各地音樂青年紛紛不遠千里來此求學，使福建音專進入了興盛時期。

　　而日後亦由於地緣關係及時局變化，使得福建音專此種良好的風氣，對台灣音樂發展，產生舉足輕重之影響力。福建與台灣之地理僅一衣帶水，位置極為相近；而且時局惡化後，該校前後任校長蔡繼琨及蕭而化均不約而同地先後來台，他們優良的治學理念以及豐富的治學經驗也因此得以引進台灣；復加以該校自抗戰勝利後，即有不少畢業校友來台任教，如沈炳光、蔡國欽、陳暾初、顏廷階、蔡麗娟、歐陽如萍、袁風蓀、杜瓊英、劉韻章、李敏方、楊蔭芳等人，這些音樂教學上的生力軍，對台灣光復初期的音樂教育，可說是完全擔負了承先啟後的責任，對日後台灣音樂的發展有著極大的貢獻。

獻身寶島樂教

【師大音樂系創系主任篳路藍縷】

　　今天的台灣不論在何處，學習音樂的風氣均極爲熱絡，不僅大專院校音樂系、研究所林立，高中、國中、小學音樂班更是不計其數，此情況與日據時期乃至光復後的情況，幾乎有著天壤之別。在此歷史情境的變遷過程中，台灣師大音樂系的成立實扮演著相當重要的角色。

　　一九四五年十月台灣光復，結束長達五十年的日本殖民統治（1895-1945），重歸祖國懷抱。在行政院長官公署體制下，原擬於台灣籌設一文書專科學校，以培養行政上的文書案牘人才。這是有鑑於台灣地區曾受日本五十年的長期殖民統治，文化、教育各方面的表象與祖國的文教顯然有極大的差距，致使文教工作的重要性相對增加；而文教事業的發展，尤需仰賴健全的師資。[1]

　　日據時期台灣雖有台北、台中、台南等三所師範學校之設立，但僅限於初等教育師資的培養，中等以上教育師資的養成工作一概付之闕如。更何況當時的教育乃殖民地教育，亦即以維護並擴大日本殖民者的利益爲主[2]，不能符合光復後國家社會的需要，因此行政長官公署遂決定改辦師範學院。

　　一九四六年三月，成立籌備委員會，四月正式核准設立

生命的樂章

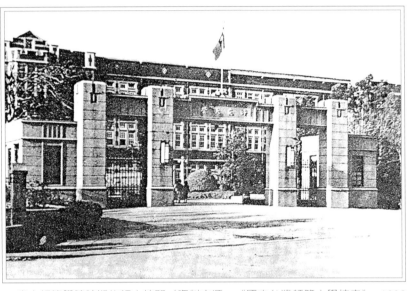

▲ 省立師範學院時期的師大校門（資料來源：《國立台灣師範大學校史》，1993年）。

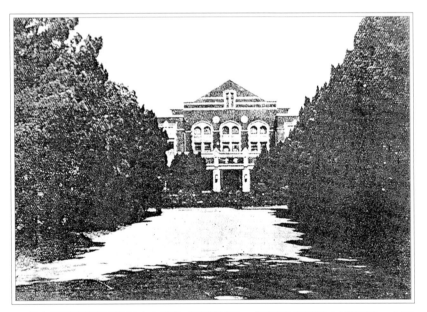

▲ 省立師範學院時期的師大大禮堂（資料來源：《國立台灣師範大學校史》，1993年）。

註1：《國立台灣師範大學校史》，1993年，頁1。

註2：吳文星，《日據時期台灣師範教育之研究》，國立台灣師範大學歷史研究所專刊（八），1983年，頁23。

師範學院，同時並聘請時任國民大會代表的李季谷先生擔任首任院長一職。同年六月五日，台灣省立師範學院正式成立，也開始了由師範學院肩負起台灣地區更新文教工作的使命[3]。

台灣省立師範學院開辦之初，原擬設置教育、國文、英語、史地、數學、理化、博物等七個學系，但為因應事實需要，籌備委員會決定除此之外，另外招收四年制之公訓、國文、英語、史地、數學、理化、博物、音樂、體育等九個專修科。

於此同時，蕭而化因為適逢假期，由福建渡海到台灣旅遊。由於其音樂專業能力素為台灣教育、文化界人士所景

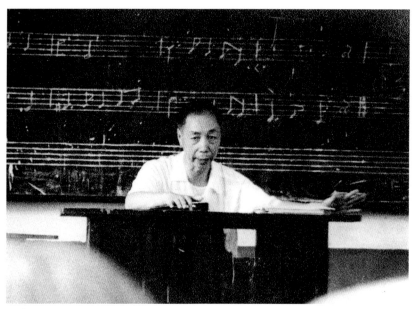

▲ 蕭而化在師大授課的神情。

仰；而且又曾經擔任過福建音專校長一職，具有相當完整的
教育行政資歷；平素為人亦極為熱情、誠懇，若能邀得蕭而
化協助發展台灣的音樂教育，是台灣極為難得的福份。因
此，當時之省立師範學院院長李季谷先生乃力邀其留在台
灣，協助師範學院音樂系的設立。

由於蕭而化之前對台灣之美有著極佳的印象；再加上台
灣與他曾經留學過的日本，有許多極為神似的地方，令他倍
感親切。於是蕭而化答應了這個邀請，其後他隨即返回福建
辦妥一切應交待事宜，並在上海等待妻子吳裕珍與其會合，
相偕來台灣赴任，開啟其人生嶄新的一頁[4]。

一九四六年八月蕭而化正式擔任台灣省立師範學院音樂
專修科主任，由於音樂專修科並非師範學院長期發展的重點
項目，因此只辦了一年，第二年即停止招生。但一九四八年
又在原來音樂專修科的基礎上，正式設立音樂系，其創系系
主任的重擔仍是由蕭而化一肩扛起。在此期間無論是在延聘
師資、研擬應開設課程、建立制度等之事項，均是由蕭而化
殫精竭慮地盡心奔走、籌劃。幸好蕭而化曾有過福建音專的
治校經驗，因此設系之初雖是篳路藍縷、百事紛陳，但在他
精心地籌劃經營之下，音樂系的教學體系總算是具備了應有
的規模。

當時的師資，除了擔任主任的蕭而化之外，教授有李濱
蓀、羅憲君、蔡葆穀、張福興與張彩湘以及兩位助教。一九
四七年增加了李敏芳與蔡江霖兩位教授。一九四八年又加入

註3：《國立台灣師範大
學校史》，1993
年，頁3。

註4：此項資料係根據蕭
堉勝先生2003年
7月1日之來函所
述。

了李九仙、李金土、周遜寬、劉韻章與曾演育等五位教授[5]。就整體而言，雖然教師人數不多，但均為一時之選，其中甚至有多位教師更是留學日本的歸國學人。

　　課程的安排上，設有一般科目與教育專業科目，此外尚有音樂系的主要專門科目聲樂與鋼琴課程，其他還有樂理、和聲學、對位法、曲式學、指揮法、音樂史、視唱、聽寫及詩歌等課程。其中最特殊的「詩歌」課，僅存在於蕭而化擔任系主任的任期內。其開設此課程之立意應是極其深遠，有時不得不令人聯想到是否此課程即為福建音專永安時期「樂章」課程之延伸。但無論如何這個課程在當時不僅受到學生的歡迎，而且也曾為不少人在音樂上帶來相當程度的啟發[6]。

　　這個時期的教室與設備雖然十分簡陋，但是教師與同學們卻都是相當認真。蕭而化總是以身作則，因此當時的老師們都以「經師、人師」作為自我期許的目標，除了上課時極為認真、守時之外，同時對學生們也都極盡照顧之責[7]。雖然當時全系只有四架鋼琴，但專修班的學生們卻都非常用功，對於練琴時間幾至錙銖必較的程度，常常是連下課十分鐘都不願放過，到了晚上全校更是直至深夜仍是琴音不斷。因此有很多學生在入學時雖僅有彈奏小奏鳴曲的程度，但畢業時已能夠勝任敘事曲之類的樂曲[8]。

　　由此可知，那個時期的音樂系雖屬草創階段，但是在蕭而化努力經營之下，已為日後的師大音樂系奠定了良好的基礎。甚至有多位當時在學的學生日後更成為台灣音樂界的中

生命的樂章

▲ 蕭而化（右二）在餐會上，右一為師大同事戴粹倫。

堅，例如，史惟亮、吳漪曼、孫少茹、李淑德、許常惠、盧炎等。而他們也正是第一批由台灣最高音樂學府所培育出來的音樂家。

　　一九四九年音樂系主任由戴粹倫接任後，在系務行政上功成身退的蕭而化依然在教學上堅守著教授作曲理論的崗位，繼續為培育作曲人才而努力之外，尚充分利用課餘時間全心投入研究工作，進入生命中的另一個燦爛階段。

【培養作曲人才】

　　台灣的西式新音樂於十九世紀中葉經由基督教長老教會傳教士的引介而傳播，但是其真正深入民間，蔚為風氣則始

註5：張彩湘，「音樂系話當年」，《樂苑音樂雜誌》，國立師範大學音樂學會出版，第15期，頁6。

註6：此項資料係筆者於2003年4月1日訪問作曲家盧炎時，根據盧教授之陳述所記載。

註7：此項資料係筆者於2003年4月19日訪談鋼琴家吳漪曼教授時，根據吳教授之陳述所記載。

註8：資料引自張彩湘，同前引註5。

自日據時期（1985-1945），主要原因是日本統治者所採取的全盤西化教育制度所致。但是在日人統治下，台灣本島並沒有專業音樂學校，由於地緣及語言之便，許多熱愛音樂的有志之士乃前往日本留學，並於日後返國服務、貢獻所學，成為台灣第一代專業音樂家。其中作曲人才包括呂泉生、張福興、陳泗治等人。

台灣光復之後，開始仿西方在大專院校設立音樂科系。於該時期台灣省立師範學院音樂專修科（1948年改設音樂系），台灣省立台北師範學校音樂師範科（1948年）、政工幹部學校音樂組（1951年）以及國立台灣藝術專科學校音樂科（1957年）等音樂學府相繼成立之後，則成為台灣第二代專業音樂家的養成搖籃。師資陣容除了原籍台灣的第一代專業音樂家之外，另外也包括光復之後陸續來台的大陸音樂家們。

台灣本土第一代的作曲家數目原即屈指可數，加上他們實際任職於上述音樂學府的亦很有限，因

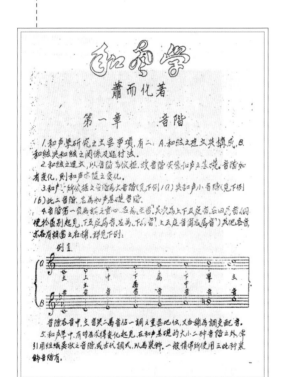

▲ 蕭而化於師大所用的油印講義。

▲ 蕭而化與學生馬水龍（左）及許常惠（右）合影。（馬水龍教授提供）

此，台灣光復初期學術界作曲領域的開拓工作，大抵是由上述大陸來台的音樂家開始的，代表人物有蕭而化、張錦鴻、康謳、李永剛、沈炳光、李中和等人。

其中蕭而化因為身兼師大、國立藝專、政工幹部學校等校之教授，得此工作之便得天下英才而教之，不少有志於學習音樂的菁英，皆擠身於其門牆之下。此外亦有甚多他校學生仰慕其作曲學養之深厚而登門求教，成為蕭而化之在室弟子，以致其影響力遍及全省各界。因此大體而言，台灣第二代專業作曲人才在學習過程中，或多或少均受到蕭而化的不同程度影響。這些作曲家們包括：史惟亮、盧炎、許常惠、林榮德、張大勝、陳茂萱、侯俊慶、蕭泰然、張炫文、潘皇

張福興（1888 - 1954），苗栗縣頭份人，一九〇七年國語學校（台北師範學校前身）畢業，因音樂上表現優秀，於一九〇八年由校方推薦，獲公費留學，進入東京上野音樂學校（今東京藝術大學前身），主修管風琴，副修小提琴，是台灣第一位赴日本正式學習新音樂的留學生。學成返國後，回母校國語學校執教，任教期間積極培養本省新音樂人才，並時常參加音樂會演出，從事音樂創作，是位集演奏、指揮、作曲、學術於一身的全方位音樂家。對台灣早期音樂教育之推廣與發展，有卓著的貢獻。

龍、方昞耀、陳澄雄、戴金泉、陳懋良、梁銘越、李泰祥、馬水龍、馬乃民、戴洪軒、游昌發、陳主稅、沈錦堂、溫隆信、賴德和、蔡盛通、張邦彥、徐頌仁等。

　　作曲家盧炎回首自己漫長的學習之路時，他首先感謝的是蕭而化教授所帶給他的信心與鼓勵。蕭老師為他奠定穩固基礎的和聲學概念以及對位法訓練，更是他作曲生涯中受用不盡的寶藏。

　　盧炎是師大音樂系第一屆的學生（專修班後的第一屆），在師大即修過蕭教授的課。但因為師大基本上是以培育師資為宗旨，也沒有設作曲組，因此師大所開設有關作曲理論基礎的課程，尚不足以達到訓練作曲人才的要求。而盧炎是立志學作曲的，因此他畢業後先服完兵役，開始在建國中學執教時就立即投入蕭而化門下，成為正式的入室弟子。當時為一九五五年，是西方現代音樂正經歷著先鋒派（Avant-garde）的年代。蕭而化告訴盧

音樂小辭典

【史托克豪森】

　　史托克豪森（Stockhausen Karlheinz，1928 - ），德國作曲家、鋼琴家、指揮家、音樂學家。一九四七年進入科隆音樂學院，先是主修鋼琴，後來改學音樂教育。一九五〇年隨瑞士作曲家馬丁（F. Martin）學作曲，一九五一年前往巴黎，隨梅西安專攻樂曲分析與音樂美學。五〇年代中在科隆西德廣播電台的電子實驗室工作，作有《麥克風I》和《麥克風II》，而成為世界最重要的電子音樂作曲家，同時在創作傳統樂器的音樂方面也不落前人之窠臼。六〇年代以後不確定因素則日益成為他的音樂特色。是二十世紀頗具盛名的音樂家，對於現代音樂的發展和技巧的研究與突破，都獲得相當的成就與肯定。

▲ 蕭而化台灣一遊留影。

▲ 蕭而化在遊湖小舟上留影。

炎，他還不瞭解西方現代音樂，但他知道，對位法的訓練是很重要的。因此他對盧炎的教授乃以十八世紀對位法為重心。所用教材是 Prout 的音樂理論體系，此教材還是盧炎當時託人從香港買回的。此後他便埋首於巴赫的世界，做對位、做賦格、分析巴赫的聖詠曲。除了古典、巴洛克的風格寫作之外，盧炎幾乎沒作什麼曲子，也因此常被當年的同學笑他是在學理論，而不是在學作曲。但是盧炎對蕭而化的信心從沒有動搖過，事實也證明，這些看似無趣、缺乏新意的訓練，確實為盧炎日後的作曲生涯奠定了良好的基礎，也深深影響了他的作曲風格。

在對位的體系中，音樂的中心是動機，它是旋律線條的

源頭。而全曲完美結構則重在線條的組織、段落的分明與終止式的銜接。盧炎認為這個特質「放諸四海皆準」，因為它其實是任何成功的音樂作品必備的條件。即使是荀白克的作品也沒有脫離巴赫的傳統，荀白克使用十二音的法則，因此調性是破壞了，但是當音樂跟著這十二個音系統發揮的時候，仍是以音程關係來控制全曲，所以荀白克是變形地採用巴赫對位法的法則。

隨著時代的推演，即使是更新的音樂，例如史托克豪森（Stockhausen Karlheinz）與梅湘（Messiaen Olivier）的作品，它們儘管離開調性、離開傳統、尋找比較新的結構、新的表達方式，但是它們的結構、組合絕對是非常嚴密，並且有其中心點的。這種兼具堅實結構與清晰理路的特質，與巴赫的音樂本質其實是相通的，它們之間的不同僅在於音樂語言的不同，與所表達的內在感受不同罷了。

盧炎自剖在寫作當中即經常不由自主地以線條性的對位手法來構思他的非調性

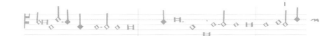

音樂小辭典

【梅湘】

梅湘（Messiaen Olivier, 1908 - 1992），法國作曲家、管風琴家、音樂教育家。自幼酷愛音樂，七歲即開始作曲，一九一九年至一九二九年間，就讀於巴黎音樂學院，對他影響較大的教授有：加隆（J. Gallon，和聲）、杜卡斯（P. Dukas 作曲）、杜佩（M. Duper，管風琴）等著名音樂家。他的音樂語言採用各種來源的聲音，例如，鳥語、印度音樂、素歌、東方打擊樂器的音色等，迥然不同的聲音，由他用來卻顯得協調一致，具有恢宏雄渾的效果，是現代作曲家當中，最有獨特風格，也是最有影響力的音樂大師之一。

或無調性風格的音樂作品。他的處女作，在曼尼斯音樂學院就讀時所發表的《七重奏》是典型的代表。至於其他作品，在有意無意之間，也常透露出嚴格對位的痕跡。這自然是與盧炎多年來受教於蕭而化門下，打下紮實的對位法理論基礎有關。

此外，蕭而化對於古典和聲功能方面的闡釋也給予盧炎很大的啟發。他認為這個觀念就如同中國的武術，具有千變萬化的特質與內涵。在此點上，從巴赫以降至華格納時期的諸多名家皆可得到印證。而即使是講求「曲隨意走」的現代音樂，雖常以樂思為起點設計結構、以自由的十二音做為和聲的基礎，但是古典美學的精神仍無所不在，並以各種面貌潛存於天馬行空的各種新型音樂當中。

盧炎相信，由於調性音樂這方面基本工夫的練習，方使得他在寫作過程中，無論組織、結構與各種理路的處理，皆能遊刃有餘，是自己作品得以獲得肯定的重要因素。盧炎特別推崇蕭而化對調性音樂闡述的精確，他認為這是相當不容易的。

事實上，由於巴

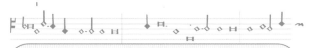

音樂小辭典

【申克理論】

申克（Heinrich Schenker, 1868 - 1935）是十九世紀德國具代表性的音樂理論家之一，該理論係一種在調性方面將傳統與近現代音樂有機連接在一起的理論紐帶；也是一種在認識各種音樂作品的局部的聲部寫作、調性的整體關係和作品音高組織方面極有幫助的分析體系——特別是申克理論延展部分，對於近現代音樂的調性組織有著更多的認識方面的優勢。

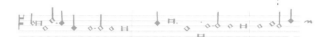

赫的作品遲至二十世紀初才被蒐集得較為齊全，因此西方對於調性音樂的理解與認識，也是在二十世紀中葉才漸趨穩定。但是蕭而化卻能在台灣尚處於封閉的一九五

○年代，根據自己的研究心得寫出《和聲學》、《對位法》、《音群之研究》等一系列有關此觀點的著作，他的研究成果適足以標示出台灣作曲音樂理論，早已發展至相當程度的里程碑。

一九六三年盧炎在蕭而化的鼓勵下赴美深造。抵美後其首先於美國密蘇里州的東北師範學校攻讀音樂教育碩士學位，其後又赴紐約曼尼斯音樂學院專攻作曲。在曼尼斯音樂學院時，盧炎正式學習申克的理論體系。他發現蕭而化對調性音樂的解釋在很多方面與申克的理論不謀而合，感動之餘特別將這個發現寫信告訴老師。蕭而化在回信中告之以「吾道不孤也！」由此不難感受到蕭而化在當時的音樂環境中，堅持調性音樂研究的孤寂心情，以及當他得知在此崎嶇艱辛的落寞道路上，其研究心得與海外的大師竟有「英雄所見略同」之共鳴所獲致之安慰。

蕭而化獨鍾嚴格調性音樂的形象是鮮明的，因為在他理

性的執著中，調性音樂才是完美的音樂，但是頗值得令人玩味的卻是他竟然曾經放下調性音樂功能和聲的法則，而寫出一系列帶有中國風格的泛調性之古詩詞獨唱曲，這事發生在盧炎出國之前。根據他的回憶，這些曲子的節奏相當自在而且隨興，鋼琴與獨唱渾然一體，所呈現的音樂，既有古典的韻味、也仿若脫胎自崑曲的行腔，給人的感受是屬於中國傳統文人的氣氛。也是蕭而化學生的戴洪軒當時便曾好奇的追問他，何以捨三B的音樂特質，而創作這些樂曲？因這與大家對他的認知可說是背道而馳。當時蕭而化欣喜且俏皮地回答：「神來之筆也！」

按照盧炎的說法，這話的意義其實在於蕭而化已將他一生中各方面的所學，包括中國傳統文學、詩詞、繪畫以及西方音樂等完全消化吸收，嗣後又全部放棄，其後再以個人的真正感受所孕育出來的音樂。這個音樂是「憑經驗而寫之」的作品；也是他的生活體驗，其內容無關調性、無關現代、更與前衛無關，完全是在那當下產生純屬二十世紀的音樂。

令人遺憾的是在寫作這本傳記期間，這些音樂仍遍尋不著，我們尚無從瞭解其實際的情況。盧炎認為或可在戴洪軒的「昔日之歌」系列作品中感受到這些曲子的影子。根據他的瞭解，在蕭而化的學生當中，戴洪軒是直接承襲這種文人風格的代表人物。以下乃以戴洪軒所譜、蘇東坡詞的《浣溪沙》[9] 一曲為例，試圖想像蕭而化古詩詞獨唱曲的樂風：

誰道人生不再少，門前流水尚能西。

時代的共鳴

戴洪軒（1942－1994），生於廣東遂溪縣，七歲時隨母親來台。一九五九年考進國立台灣藝術專科學校音樂科作曲組，曾師事蕭而化、康謳、盧炎、許常惠等諸教授。畢業後進功學社擔任《功學月刊》主編，並任教於東吳大學音樂系、實踐大學音樂系等。戴氏個性開放，談吐幽默，音樂與文字創作並行多年，曾於一九七七年舉行個人音樂作品發表會，並出版《狂人之血》、《電影配樂漫談》、《洪軒論樂》等專書，卻不幸於一九九四年十二月，因腦中風，以五十二歲之齡辭世。

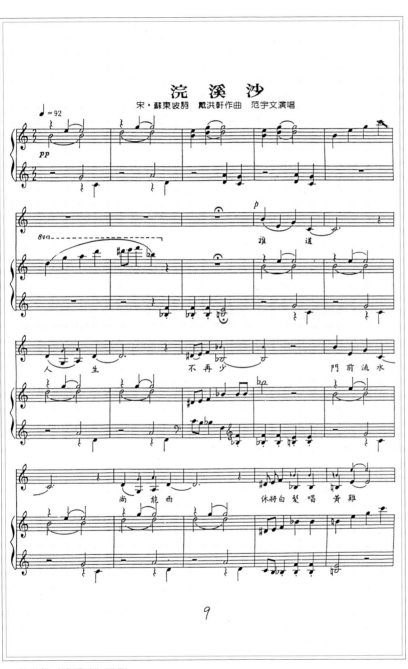

▲ 戴洪軒《浣溪沙》譜例。

註9：蘇東坡的《浣溪沙》
原詞如下：「山下
蘭芽短浸溪，松間
沙路淨無泥。蕭蕭
暮雨子規啼，誰道
人生無再少。君看
流水尚能西，休將
白髮唱黃雞。」

休將白髮唱黃雞，山下蘭芽短浸溪。

松間沙路淨無泥，蕭蕭暮雨子規啼。

　　此作品的和聲是以大量的無準備的換調以及色彩性的和聲組成，並且沒有明顯的和聲終止式。在配置和聲的同時，戴洪軒還非常注重旋律與和聲的中國民族音樂風格與現代感，並且保持與歌詞相適應的曲調意境。從縱向四、五度音程的使用、由和聲組織中的低音線條進行、低音的持續等現象可以看出調性傾向──一種泛調性的自由寫作方式構成的、脫離和聲功能關係的色彩性和聲語言。從幾次的樂段終止可以看出調性中心 E 的作用，還有第二調性作用 C（低音 G-C）的作用，因此調性的傾向十分明顯。

　　此外，在很多分解音型中，戴洪軒有意採用了大量的減五度以代替純五度，從音響上造成連續減五度、大小三度分解等較為緊張的效果。空泛的純四、五度與色彩性的不協和音程相互交應，既有五聲性，又有色彩性。全曲乃在十足現代感的音響中滲透著濃郁的中國風。

　　由於一直無法找到蕭而化的譜，故其中真實狀況究竟如何可說仍是一團謎，但不論如何若沒有蕭而化的「古詩詞音樂」，也就沒有今日戴洪軒的《浣溪沙》，則是一個無可否認的事實。

　　作曲家馬水龍是在國立藝專三年級上學期始正式接受蕭而化老師的指導。在此之前作曲組的基礎學科，例如，和聲學、基礎對位等課程均是由盧炎老師負責。蕭而化接手教授

▲ 蕭而化與學生們暢遊野柳。前排右起四人分別為蕭而化、盧炎、馬水龍、戴洪軒。（馬水龍教授提供）

之後則進入曲式學、應用曲式學、賦格、樂曲分析等進階課程的學習。但蕭而化為了確實掌握學生們的實力，仍然對先前那些基礎課程進行了總檢驗。根據馬水龍的回憶，在課堂中蕭而化是嚴謹的，對於作業的要求更是絕不含糊。而由於幾乎每堂課都有課後作業，因此每回上課之前，班上總是人心惶惶，對於該次作業沒有用心寫的，生怕分數難看（批改標準是錯一題扣五十分）；沒寫的人，則是拼命地設法尋求直接而有效的「後援」。因為馬水龍在作業上極為用心，蕭而化所指定的作業分量，在他而言是不夠的，所以馬水龍常常在指定作業之外另有不少超額多寫的作業，如此他即成為沒寫作業同學眼中的「後援」大戶。每當碰到需繳作業的課程

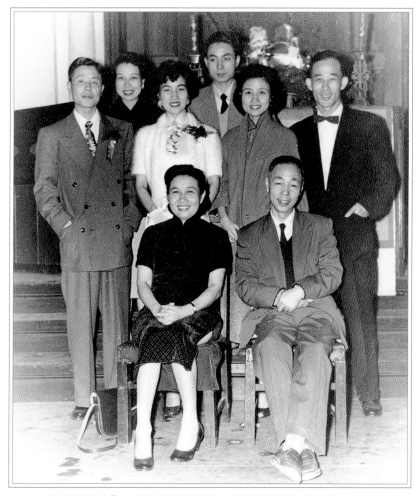

▲ 1955年與家人合影，前為蕭而化伉儷。中右起朱恭良（女婿）、蕭亦青（二女）、蕭亦先（長女）、朱光鈺（女婿），後為長子蕭堉勝、長媳錢曼娜。

時，馬水龍的超額作業就成為未寫作業同學的救命仙丹，而馬水龍也充分地發揮「同學愛」，把多寫的作業分給前來拜託的同學，以應付過關。馬水龍以如此的方式幫助同學，其真正用意其實是在避免蕭老師因同學無法繳交作業而生氣。而

由此小逸聞亦可得知蕭而化在教學上的執著，及馬水龍對學習的認真態度，在蕭而化的觀念中，不認真學習毋寧為生命的浪費。

蕭而化雖然對同學們的要求極為嚴格，但在適當的時候卻又不吝放手給學生發揮所學。例如身為作曲組的學生，在長達三年的學習生涯中，蕭而化一直未給予任何同學單獨作曲的機會，這對該組的同學而言總覺得十分悵然，其中尤以馬水龍為最。因他的學習一向比其他同學認真，作業品質也深得老師的賞識。所以在當時的馬水龍不僅深以為憾，且一直未能理解老師何以致此？

此情形一直持續至三年級下學期的暑假前，年輕的馬水龍再也忍不住躍躍欲試的心情，在某一日的下課後，怯生生地向老師表達想嘗試作曲的意圖。沒想到問題提出後，一向嚴肅的蕭而化居然一口答應地說：「很好！可以呀！」除此之外，並且建議他依風格寫作的方式譜寫奏鳴曲、組曲與賦格。欣喜若狂且按捺不住寫作熱誠的馬水龍，在一個暑假內便完成了一首模擬海頓的奏鳴曲、六段模擬巴赫的組曲，以及兩首賦格。開學之後交給蕭而化過目時，老師的評語是：「嗯，很好，你現在可以寫了！」在此之前，馬水龍雖然也曾嘗試作曲，但由於對所作曲子缺乏信心，所以一直不敢拿出來請老師講評。如今有了老師的親口許可，對他而言不啻為一針強心劑，老師對他的評語不僅是肯定了他在音樂作曲上的基礎，同時也讓他對往後的寫作產生了更大的信心。因

此，馬水龍在四年級以後即開始參與「製樂小集」音樂作品發表會的演出。多年後馬水龍再度憶及學生時期，蕭老師不讓同學嘗試作曲的往事時，在音樂作曲上已然圓融成熟的他，已能充分理解當時的蕭而化如此作法之用意，是認為他們仍「有待磨練」。

在就學期間的馬水龍個性上較為保守拘謹、嚴守分寸；但蕭而化之個性一直是屬於較為嚴肅的老師。因此縱然馬水龍十分喜歡蕭而化，上他的課時，也常怨恨上課時間何以如此稍縱即逝，但他對於蕭而化卻始終是秉持著敬而遠之的態度。至於他與蕭而化真正建立親如父子之情誼，則是在畢業之後。

【春風化雨身教言教】

通常一般學生畢業後便與老師漸行漸遠，但馬水龍卻反其道而行。在藝專畢業之後，他反而把「探望老師」列為例行事項，每個月中至少去老師家兩次，即約兩星期一次。甚至在服預官役期間亦無例外。蕭而化興趣廣泛，除了音樂之外，對攝影、美術、音響、文學等，亦有一定程度的涉獵。因此師生之間的談話內容上至天文，下至地理；或美術、或文學、或從美術的觀點談音樂、或從建築的觀點談音樂、或從音樂的本質談音樂，涉及的內容可說是包羅萬象，當然其中仍是以音樂性的話題居多。

蕭而化一向認為最完美的音樂藝術莫過於嚴格的調性音

樂，此舉卻常使人將他歸類為守舊的「老頑固」。馬水龍認為這其實是一個極大的誤解，因為蕭而化的執著乃源自於他對音樂的分析是以理性為出發點的。巴赫、海頓、莫札特、貝多芬以及布拉姆斯等人的作品，結構嚴密、組織富邏輯性，這種完美的理路精髓對他而言，才真正具有說服力，可以毫不猶豫地完全接受。當然，馬勒也是他推崇的對象，華格納、柴可夫斯基的音樂他也喜歡。但是若以結構的嚴謹度而言，古典時期的作品的確更加吸引他。因為根據他理性的分析，音樂愈機能化便愈富於傾訴力與雄辯力。而巴赫接近科學精密度的作曲法，正是這個典範。

　　當然這僅是蕭而化的音樂觀，但是他並沒有因此排除對浪漫派之後音樂的探索，他甚至於還曾寫出有關「現代音樂」的文章及書籍，介紹荀白克、史特拉汶斯基等人的音樂理論思想。由此足見蕭而化對音樂評價的標準，的確是以理性作為著眼點。也基於這個原由，對於台灣六○年代以來不少新音樂的創作，他的態度大致上是有所保留的。

　　馬水龍在探訪老師時，往往總是聊到日暮西山仍深感意猶未竟，這時他便常常陪著愛散步的蕭而化到處走走。師生二人經常倘佯在夕陽餘輝中，從蕭而化住處的泰順街出發，順著水源路繞上一大圈，有時興緻大發，甚至還搭渡船越過新店溪到對岸的永和再折回蕭而化的住處。當二人談及中國文學時，蕭而化總有無限的讚嘆，在他的眼中，不少煌煌巨著諸如《紅樓夢》、《三國演義》等，都是超級的交響樂曲。

他也常常引用薛寶釵的說法「文章不淪爲第二義」[10]，以說明創意的重要。針對此點，有一次蕭而化說出：「難呀，難呀，這太難了──不過西方音樂方面倒是有一位作曲家足堪作爲此代表。」來考馬水龍，要他猜猜他指的是哪一位。馬水龍想了半天之後答道：「華格納？」蕭而化搖搖頭。「貝多芬？」蕭而化仍是搖搖頭並說道：「貝多芬的作品有海頓的影子、有莫札特的影子，他從前人的足跡走過來的痕跡太明顯了！」此時馬水龍當然不會再說此人是巴赫了，因爲巴赫正是巴洛克的集大成者。如此一來究竟是誰呢？他正在苦思不著之際，蕭而化頓然說出：「蕭邦！」此答案對馬水龍而言可說是一言驚醒夢中人。因爲只要將蕭邦的作品彈上兩、三小節，任誰都可以知道是他的音樂，這就是所謂「獨特而且唯一的風格」呀！蕭而化對這種風格的闡釋是「既媚又迷人」，他認爲迷人的東西總是離不開「媚」的特質。自此以後，「既媚又迷人」成了馬水龍經常引用的話語，而「文章不淪爲第二義」也深刻地烙印在他的心坎上，成爲他日後在音樂作品上汲汲追求的個人特質，此亦成爲他終生追求的目標。

蕭而化在文、史、哲以及藝術方面之學養豐富的程度實在令人無法想像，凡與其交談後的人，均能深感他的談話內容極爲豐富且同時具有一定的深度，並帶來深刻的啓發。因此馬水龍雖然是在藝專時期就受教於蕭而化，但是他真正的瞭解蕭而化並受到他深刻的影響，卻是在畢業之後與老師常

註10：「做詩不論何題，只要善翻古人之意。若跟人走去，縱使字句精工，已落第二義」，見《紅樓夢》第六十四回。

▲ 1938年親家錢歌川在洛杉磯拜訪蕭而化夫婦。左起錢歌川、長媳錢曼娜、二女蕭亦青。

作竟日之談的時期。蕭而化的思想、一言一行，無一不是他激勵自己努力上進的原動力。而老師豐碩的研究成果、一本又一本的理論著作問世，更是馬水龍至今仍覺望塵莫及之處。他認為台灣現代音樂史上，在音樂理論著作方面，就深度、廣度與數量而言，能夠與蕭而化並駕齊驅者，目前似乎尚無法覓得。尤其蕭而化在嚴格的調性音樂方面所闡述之觀念與義理，即使時至今日，馬水龍回頭再看都仍止不住驚嘆道：「蕭老師，您真是有獨到之處呀！」

在學生的印象中，蕭而化的形象屬於嚴肅、不苟言笑的，學生們幾乎不敢在他的面前開玩笑。但是馬水龍則認

▲ 蕭而化伉儷。

為，蕭而化的嚴謹僅限於治學與教學而已，他其實深具幽默感及相當尊重學生思想的。在蕭而化諸多文學著作的字裡行間中，便經常不經意地流露出這樣的一種特質。就馬水龍而言，此種特質的呈現，最令他印象深刻的就是蕭而化在「向日葵樂會」首次表演會節目單上為他們所寫的序言。

「向日葵樂會」成立於一九六七年，是馬水龍、陳懋良、溫隆信、沈錦堂、賴德和與游昌發等六位年輕作曲家所組成的音樂創作團體。他們六位分別都是國立藝專作曲組前後期的同學，且均為蕭而化的學生。該樂會的宗旨是彼此互相切磋砥礪，每年發表新作品，期盼對國內音樂創作風氣的提升有所貢獻。然而受到當時音樂環境的影響，導致他們自己的

作品風格，事實上已朝向西方「現代音樂」的技法表現邁進。面對這群尚待磨練但卻迫不急待破繭而出的子弟兵，將自己一向推崇爲音樂至寶的嚴格調性音樂理論推向天際的情形，蕭而化卻一點也不以爲忤，反而對他們此種作法採取包容的態度。此可由蕭而化爲他們第一次演出時，在節目單中所寫的序文可見一斑，該序文的內容是這樣的：

「各位聽眾，這裡有六位青年作曲家，他們『自動』的推出他們的作品，要求我們欣賞。他們每一個人心裡都在説：你們『瞧我的』。這一點『雄心』和『氣概』，我想還是很可取。在這一點上，如果各位同意，我們給他們每人九十分吧，好不好？」「這六個青年，在座各位或許知道不多，我可以告訴各位，依先聖孔子給學生的分類法，他們是屬於『狂』、『小子』的一類，是孔聖人評價很高的一類。他們這次出來，打著『追求光熱的一群』的旗號。好啊！作曲家，把你們追求得來的光熱放出來，讓我們聽眾分享一點，這是真的。藝術的光熱正是我們需要的呀。藝術的光熱正是我們需要的呀。」

根據馬水龍在「花的語彙」中的説法，向日葵是「豪氣」與「自信」的象

▲ 蕭而化夫婦分別抱著長外孫與長孫女
（1957年）。

徵，在梵谷的畫作裡，它更被猛烈的筆觸、濃厚鮮明的油彩塗抹成幾近瘋狂的、壓抑不住的激情。他們六位初生之犢不畏虎的年輕人，藉著向日葵的豪放氣勢，完全沒有太多顧忌地盡情表現、盡情「綻放」。他們甚至已然在一九六〇年代與少數幾個創作團體，共同為台灣音樂界寫下了一頁不可磨滅的音樂史[11]，時至今日，「向日葵樂會」的每一位成員，都成為了台灣重要的作曲家，蕭而化若地下有知，對此應該是頗感欣慰的。

鋼琴家身兼作曲家的徐頌仁是在就讀台大哲學系時，經由陳懋良的引介而成為蕭而化的入室弟子。他最感念的就是蕭而化老師對他嚴格的訓練，因為這正是他在留學德國的時候，得以不需補修任何課程即可直接上作曲課的最佳基礎。

作曲家蔡盛通是蕭而化在政工幹部學校所教授的學生，他則認為自己獲益最大的便是得自蕭而化老師音樂理論著述的啟發，而另一方面，他認為蕭老師豁達的思想也給予他很大的影響。回憶當年上課的情境，蔡盛通說，學作曲的他們總愛就著作曲法則追問：「這個可以嗎？」、「這個不可以嗎？」而對這些問話，蕭而化最常回答的一句話就是：「沒有什麼不可以的——可是現在不可以呀！」

是的，「現在不可以」。因為這是一個打基礎、練功底的階段。但是，「沒有什麼不可以的」，因為作曲的思路與技法應是海闊天空、不受任何人為法則羈絆的呀！

可見，身為作曲專業的導師，蕭而化雖有其堅持，但其

註11：陳漢金，《音樂獨行俠馬水龍》，時報出版，2001年，頁98。

根本思想卻是無比寬闊的。

除此之外，也是從大陸遷台的作曲家，早年在江西省曾受教於蕭而化，嗣後於國立上海音專服務時，亦曾是蕭而化擔任校長時期的秘書李中和，在憶及彼此各個時期朝夕相處之點

向日葵樂會序　●蕭而化●

各位聽眾，這裡有六個青年作曲家，他們「自動」的推出他們的作品，要求我們的欣賞。他們每一個人心裡都在說：你們「瞧我的」一吧。這一點「雄心」和「氣概」，我想還是很可取的。在這一點上，如果各位同意，我們給他們每人九十分吧，好不好？

這六個青年，在坐各位，或許知道不多，我可以告訴各位，依先聖孔子給學生的分類法，他們是屬於「狂」一「小子」的一類，是孔聖人評價很高的一類。他們這次出來，打著「追求光熱的一羣」的旗號。好啊！作曲家，把你們追求得來的光熱放出來，讓我們聽眾分享一點，這是真的。藝術的光熱正是我們所需要的呀。藝術的光熱正是我們所需要的呀。

▲ 向日葵樂會第一次演出節目單之序。

點滴滴時，對蕭而化的為人處世、治學精神及長者風範亦有極為深刻的感觸。其中他最感念的是蕭而化無處不在的機會教育，為他奠定了日後更深厚的作曲基礎；以及來台之後在難得的機緣下，讓他有機會參與蕭而化的著書、寫作計劃，藉由這些參與，使他對蕭而化鍥而不捨的治學精神有著更深刻的認識。

李中和籍貫江西省九江市，一九三八年因為參加「江西省音樂教育委員會」舉辦的「江西音樂師資訓練班」，而有機會受教於當時擔任訓練班教師的蕭而化。李中和由於受到父親李秋石的影響，從小即學習中西樂器，中學時代並曾與留日歸國的音樂老師學習鋼琴及音樂理論。他在訓練班所表現出來的才華與能力，均留給蕭而化極為深刻的印象，因而始

有一九四三年秋天，蕭而化擔任國立福建音專校長的時候，極力邀請李中和擔任總務長並兼任校長秘書之事。

在此時期，李中和除了在校務方面成為蕭而化的得力助手之外，也常幫他批改學生作業。這是因為當時蕭而化同時也擔任音樂理論課程的教席，根據他個人的教學要求，不管是和聲或是對位的課程，總是給學生一定份量的作業。相對而言，批改作業的壓大就很大。以蕭而化當時的時間及精力狀況，光靠他一己之力勢必無法承擔如此大量的作業批改工作。在此情形下，李中和自然順理成章地成為了他的最佳助手。

根據李中和回憶，蕭而化早年在福建音專時，雖以Prout的理論體系作為教學藍本，但是在講義的編纂上，已非只是照本宣科，而是經常加上自己的觀點並設計練習題。一九五〇年之後，為了編寫和聲學、對位法等一系列音樂理論的著作時，他更是不遠千里從國外購書，其中不乏日本、德國、美國、法國等高等學府的理論

▲ 蕭而化所編著的教科書中常見其為中國民謠填詞。

用書。英、日文書籍自然難不倒蕭而化，對於法文與德文書，他除了勤於研究譜例之外，亦經常求助於精通各該語文的學界友人。例如，德文他最常請教的就是在台大任教的周學普，由周學普將他不瞭解的片段逐句翻譯，然後他再就著音樂術語、譜例進行對比、分析、推敲之研究。這些參考用書的精華就經過如此點點滴滴的咀嚼、消化後，彙集而成為他個人的重要教學及參考資料。但就蕭而化而言，最遺憾之處就是各種參考資料，以及每一套體系都有其不完整之處，因此當他下筆寫作時，總是融會貫通各家之言，及綜合他自己認為最適宜的觀點，為此項缺憾作出最恰當的補正。而這也是為何在他的著作當中，經常出現不少英、美、德、日等系統的混合體，同時亦包含了不少自創名詞的緣由。

蕭而化著作的特色是以譜例說明論述，也就是說，任何一個說法均必須有例證；平行四度好不好、沒有第三音會產生什麼效果？均需用譜例加以說明。雖然各國的參考用書已有為數龐大的譜例，但是蕭而化在運用方面仍然多取決於自己的研究心得。因此李中和在蕭而化著書的這段過程中，最常做的就是依蕭而化的提示，在幾位古典大師的作品當中，尋找他所指定的譜例。這份工作不僅啓發李中和對調性音樂更深一層的認識，同時也讓他徹底地見識到蕭而化對於西洋音樂經典曲目相關樂譜熟稔程度的紮實功夫。

總之，蕭而化是醉心於研究學問的，他除了已具備治學時必須忍受孤獨的能力之外，還有無與倫比的追根究底、毅

力鑽研、絕不妥協的精神，同時他也十分熱衷於與友人從事各種類型的學術研討活動。一九六○年王沛綸著手編輯《音樂辭典》時，蕭而化就是他最忠實的顧問。

王沛綸（1908-1972）祖籍江蘇省吳縣，畢業於上海音樂專科學校，曾隨蕭友梅學習音樂理論、在畢拉教授門下學習小提琴，並精於南胡演奏。抗戰時期曾任教於中央大學師範學院、重慶大學等校。一九四三年秋，在蕭而化擔任福建音專校長時，受邀至該校擔任國樂課

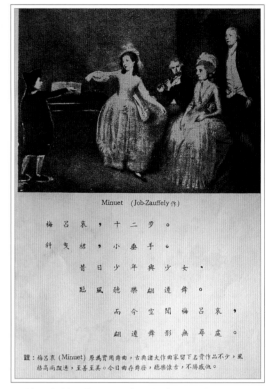

Minuet　(Job-Zauffely 作)

梅呂哀，十二步。
針氈裙，小垂手。
昔日少年與少女，
臨風聽樂翩遷舞。
而今空聞梅呂哀，
翩遷舞影無尋處。

註：梅呂哀 (Minuet) 原爲實用舞曲，古典諸大作曲家留下名貴作品不少，風格高尚飄逸，至善至美。今日曲存舞廢，聽樂懷古，不勝感慨。

▲ 蕭而化所編著音樂課本之內容（《初中音樂》，大中書局出版，1956年，第一冊扉畫：梅呂哀 Minuet）

的教學，同時也兼授指揮法及合唱，深受蕭而化之器重。王沛綸後來轉任南京中央廣播電台，並於一九四九年隨中央廣播電台播遷來台，此後曾兼任台灣省立師範學院音樂系教席、台灣省立交響樂團特約指揮，以及國立編譯館教科書編審委員會等。一九六○年他受聘擔任教育部國立編譯館音樂名詞統一編訂委員會委員時，有感於我國音樂名詞之雜亂，乃獨立編著《音樂辭典》一書，爲台灣樂語統一貢獻良多[12]。

據李中和回憶，由於蕭而化早年曾編過音樂字典，加上學理能力又強，以致當王沛綸在編寫這部字典的時候，幾乎是將蕭而化視爲是自己的「指導教授」。當時在王沛綸的屋子裡堆滿了上萬張寫上條目的卡片，有些已寫滿內容、有些則標示尙有疑問待查。而他幾乎是天天帶上兩、三張卡片前往蕭而化家中向其請教及討論，有關音樂理論之部分，他更是勤作筆記。在整個過程中他總是虛心地將蕭而化的解釋逐字記下，以備返家後再進行深度的琢磨推敲，待全無疑問時始敢下筆爲文。至於與和聲學、對位法、調性有關的重要條目，則直接商請蕭而化執筆[13]。

編寫辭典不是一件容易的工程，王沛綸埋頭苦幹、不辭勞苦地扛起這份責任，其爲學術奉獻的精神實令人由衷感佩。但是我們同時也更應該感念在背後默默爲此部巨著，付出可貴意見與支持的蕭而化，因爲他正是這本具有歷史地位典籍的重要推手呀！

【埋首創作推動樂教】

台灣光復之後，於一九四六年八月成立有史以來的第一所音樂學府，即台灣省立師範學院音樂專修科。此外台灣省立台北師範學校亦於一九四八年設立音樂師範科，此兩校於當時皆爲培育樂師資的最高學府。由於兩校均位於政府首善之區的台北，因此很自然地台北即成爲台灣從事音樂教育工作的人文薈萃之地。

註12：顏廷階，《中國現代音樂家傳略》，綠與美出版社，1992年，頁151。

註13：王沛綸，《音樂辭典》，樂友書房出版，1963年，「編輯大意」內文。

在當時，不僅職掌全國最高教育行政的教育部在處理音樂教育事務上，需經常借重兩校的教授來承辦、研究；其他有關政府或民間的音樂活動之推展、設計，亦常需要兩校的教授們共襄盛舉。其中尤以蕭而化更是政府或民間機關推展音樂事務時，特別倚重的對象，因其不僅在學界的教學資歷較深，而且在音樂界亦具有一定的威望。是故，蕭而化除了經常性地參與各種與推動音樂教育有關的活動之外，亦為一九五○至一九六○年代出版商競相邀請編寫音樂教科書的學者代表。

此外更因其身處作曲專業的崗位，除需因應各種需求而創作外，在肩負必須撰寫適當教材以供學生閱讀的使命感驅使下，蕭而化於公餘之暇亦有大量的理論著作。各該著作無論在質與量方面，皆足以為培養專業作曲人才所用。由此可見他對於台灣光復初期的音樂教育，態度上是極為積極的，而其所造成之影響亦是全面的。

編輯學校音樂課本

從台灣光復直到政府遷台之初，國內各級學校並不多。在全省各地區雖普遍設有小學，但中學每一縣市亦不過只有一、兩所；大專院校也只有台灣大學、省立台灣師範學院（後改為師範大學）、台中農學院（後改為中興大學）及省立行政專科學校（後改為政治大學）等四所。

政府在那個時期的教育政策上，尚未形成全面推行國民義務教育之政策，因此對於適齡者，並未要求強制入學；復加以

▲ 蕭而化所編著的音樂課本。

▲ 蕭而化所編著的高職音樂課本。

中國音樂進化史紀事大器

●萧而化著

序——中國音樂進化史大器，共分項，或由書上抄下，或岑著者讀書偶記，書不能盡信，望後者察之。如有某一變視之一問題，詳考之駁正之，固吾者所作，亦中國音樂史之幸。

紀事大器每一項，導之以數碼。此一數碼，原則上必標年代。但另有一重要意義，則所必便於呼召，作快速查者之助。且隨時添入或抽出，各多難順次記缺餘，故數編號頗足多，而此之多碼又不可同日而語了。

歷史事件之年代，多數殊不簡單，故此中表碼，約有五類。一，示確●年代者，二，示一時期之首者，三，示一時期之中腰者，四，示一時期之末期者，五，時代

我们相信，之音名稱，不但全備，且排列次第，也十分妥定。這話或謂不免武斷，但須知中国五音，也是由三分損益法得出，其順序為宮徵商羽角。既已得羽角，則徵商必已存在。故作此言，不為無理。

關於十二律，古言"紀之以三，平之以六，成於十二"語。"紀之以三"，著者以為即暗示三分損益法——三分損一，三分益一之法。盖当时談語对于不解音乐，成畏言之处。後举十二律名，更依六律六间（即後世所謂六呂）排列敘說，成为此後一定不易之乐经了。其式如下：

律	黄鐘	2太簇	3	4姑洗	5	6蕤賓	7	8夷則	9	10無射	11	12
呂		大呂		夾鐘		仲呂		林鐘		南呂		應鐘
借喻	C	bD	D	bE	E	F	#F	G	bA	A	bB	B

（凡單号為律，凡双号為呂，合稱律呂）

律呂兩組，如此分法，除了秩序井然之外，更多意義，更多道理。而且引出了許多枝

▲《中國音樂進化史紀事大略》手稿。

整個社會的動盪局面尚未完全穩定，以致各校在學的學生數量極為有限。再者，由於當時的出版事業並不發達，所需的音樂教材極為缺乏，各校上音樂課時，大多是以蠟紙用鋼板刻寫，大量油印後，發給學生作為上課教材。此種教材缺乏的情形，就連當時身為全國最高學府的師範學院音樂系亦無例外。

一九六〇年先總統 蔣公復行視事後，社會由動盪不安之局面，逐步趨向安定、繁榮。政府的教育政策亦開始積極推行全民義務教育，還有為了使中、高級教育普及化，而廣設中學與大學。教育政策蓬勃發展後，印刷事業亦隨之日益昌盛，自此始有大量的學校音樂課本之出版、發行。

在教育部尚未統一印製課本之前，政策上是允許民間書局依照課程標準規定的教材綱要及實施要點，聘請專家學者編寫課本與教學指引。編寫完成後送交教育部審定通過，即可自行印製、發行。一九五一年一月由王沛綸編寫，復興書局印行的《初級中學音樂》，即是在此種情形下正式出版，成為當時各校所普遍使用的音樂教材，此書亦可說是政府遷台後第一部在台灣出版的音樂教科書。此後陸續亦有計大偉為中學生編寫的《樂理初步》、康謳為師範學校學生編寫的《樂學通論》、梁榮的《小學音樂》，與朱永鎮的《音樂教材集》等音樂教材的出版[14]。

至於蕭而化則是從一九五〇年開始接受各書局的邀請，加入了編輯教科書的行列。迄至一九六五年為止，他以個人

註14：趙廣暉，《現代中國音樂史綱》，樂韻出版社，1986年，頁191。

編寫、與他人合編，及爲他人所編寫之教材擔任校閱等多種
方式，參與國內音樂教材的編寫工作。其成果分述如下：

■ **蕭而化個人編寫的音樂教科書**

此部分教科書目前已知至少有七個版本。各版本依次
爲：

《初中音樂》（台灣省教育會，1951 年）

《初中音樂》（大中書局，1955 年）

《新編高中音樂》（復興書局，1956 年）

《新編初中音樂》（復興書局，1957 年）

《興華初中音樂》（開明書店，1963 年）

《初級中學音樂》（正中書局，1964 年）

《高職音樂》（復興書局，1965 年）

■ **與他人合編的音樂教科書**

此部分僅有與李欣蓮、楊蔭芳、林茂雄等人合編的《新
編高中音樂》（復興書局，1963 年出版），與其合編者均爲蕭
而化的學生輩學者。

■ **他人編撰由蕭而化擔任校閱的音樂教科書**

此部分計有：

《初中音樂》（李志傳編，蕭而化校閱，建中書局，
1962 年）

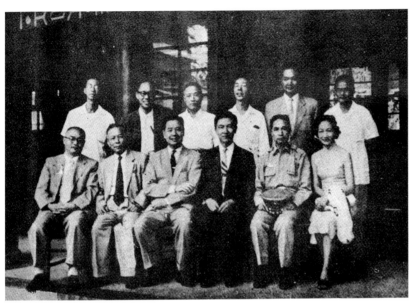

▲ 中華愛國歌曲唱片第二輯灌製小組全體評選委員合影。後排右起：康謳、呂泉生、蕭而化、施鼎瀅、梁在平、計大偉。前排右起：申學庸、何志浩、鄧昌國、李抱忱、梁寒操、王沛綸。

《最新高中音樂》（戴懷恩編，蕭而化校閱，建中書局，1963年）

　　為配合教育部所頒布的初級中學音樂課程標準，這些音樂教材的重點雖有所不一，但大抵上並沒有超越練習、歌曲、樂理及欣賞等部分。而蕭而化所編撰的音樂課本，其共同特色就是體系極為完整，「練習」與「樂理」等內容的編排及講授進度，都是循序漸進、由淺入深。就以視唱而言，為了避免形成練習曲調之呆板無味，其教材的安排總是以音程、節奏、和聲音感的混合內容為主；並且從單一調號的練習逐漸地過渡到轉調較繁瑣的曲調。在樂理方面雖然是以初

步識譜以及音樂基礎訓練為目標，但綜觀其內容雖是言簡義賅，然事實上已相當完整的涵蓋了一般音樂科系學生所應具備的基礎樂理常識；甚至其內容與同一時期以《基礎樂理》為名之音樂教材無分軒輊。

音樂小辭典

【學堂樂歌】

清末康有為、梁啟超提出「變法維新」，鼓吹「廢科舉」、「興學堂」。嗣後「戊戌變法」雖失敗，但梁啟超等人仍藉著各種刊物發表文章和歌曲，強調樂歌課的重要。「庚子事變」後，清政府被迫於一九○四年在頒布學堂章程中對樂歌課的開設給予認可。此後，各地新學堂的樂歌課漸漸形成風氣，此為新式學堂歌唱而編製的歌曲，稱之為「學堂樂歌」。學堂樂歌的特色基本上是填詞歌曲，旋律大多數採自歐美、或是日本歌曲的曲調，其中亦有少數的創作歌曲，例如沈心工的〈黃河〉，李叔同的〈春游〉、〈早秋〉等是。在學堂樂歌發展過程中，於樂歌的創作、編配、推廣、介紹等方面之貢獻較為突出者以沈心工、曾志忞與李叔同等三人為代表。

歷史的迴響

沈心工（1870 - 1947），原名慶鴻，號叔逵，筆名心工，一八八○年考中秀才後以授課維生。一八八五年入上海約翰書院教書，並開始學英語。一八九七年入南洋公學師範學堂，主修數學。一九○二年赴日本留學，一九○三年回國後開始從事教育工作，曾先後編輯《學校唱歌集》（共三集）、《重編學校唱歌集》（共六集）、《民國唱歌集》（共四集）等，一生編寫一百八十餘首樂歌，是民國初年學堂樂歌發展過程中，重要的音樂家之一。

蕭而化很重視「欣賞講話」的部分，在他所編的教材中，以西洋音樂欣賞指導的內容居多，每一個版本依其設定的主題與範圍而有不同重點。其或為「聲樂曲介紹」、「理解聲樂」、「器樂曲介紹」；或為「曲式結構的說明」、「名曲介紹」、「理解音樂家」等。不論其內容為何，他總是愛以說話的口氣娓娓道來，重要的觀念或術語，則是不厭其煩地順道解釋。當他為了說明「音樂家」這個名詞時，不僅是開宗明義地將音樂家分為演奏家、聲樂家、作曲家之外，同時也會為了說明這些音樂天才，而將「節奏感」、「音準感」，甚至是「絕對音高」加以反復說明解釋後，再重新回到「音樂

▲ 與來台訪問之馬思聰夫婦合影，前右一為蕭而化。

家」的本體。因此，研讀其所撰著的教材之後，總是讓人有種聽了一場深入淺出的演說似的領悟與體會[15]。

在以教唱為音樂教學重點的年代，蕭而化所選擇的歌曲，每學期總有十四首至十八首之多，俾使音樂教師能有充分的選擇餘地。歌曲內容則兼重生動、活潑、藝術價值與教育意義，因此，其所選的歌曲既有學堂樂歌，例如，李叔同的《憶兒時》、沈心工的《春郊》；也有藝術歌曲，例如，黃自的《玫瑰三願》、趙元任的《也是微雲》；愛國歌曲除了延續部分抗戰歌曲之外，也加入反共歌曲，例如李中和的《保衛大台灣》、《反攻大陸去》等。世界名曲亦佔有不少份量，如《菩提樹》、《秋夜吟》等。此外另有不少時代歌曲、民歌編配以及專門為教育而寫的歌曲等。這一部分則突顯出蕭而化本人的專業能力，有時他根據古詩詞或抒情詩譜寫新曲作

註15：蕭而化，《初中音樂》第一冊，大中書局，1955年，頁32-35。

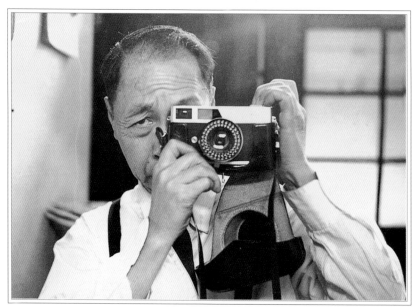

▲ 曾經酷愛攝影的蕭而化。

爲教學歌曲，如《江村暮色》、《短歌行》；有時是根據中國
古調編曲，如《道情》、《滿江紅》；有時他也爲選用的中國
民歌填上適當的詞，如東北民謠《打鞦韆》、雲南民歌《打
漁》；有時則爲配合教學而創作，如《卡農歌》、《輪唱練
習》。而在世界名歌方面，除了延用國人翻譯作品之外，有相
當份量的樂曲也是由蕭而化根據原文加以翻譯填詞。

　　由此皆可看出蕭而化是充分利用自己的能力來擴充理想
的曲目範圍，而這份理想的標準，正是他身爲一個教育領導
者的遠見，既有中國各種型式音樂的教唱，同時也未忽略介
紹賞心悅目的外國名歌。

　　蕭而化所編撰的教科書版本眾多，從一九五五年至一九

生命的樂章

六五年都不斷有各類音樂教材初版發行；至於再版者更是不計其數。因此，親身經歷這一段歲月的莘莘學子，縱然是對蕭而化三個字不是很熟悉，但是很容易便可以聯想到他是個音樂家，而且「我們都唱過他的歌！」而他根據自己的理想所規劃出來的教材；或所編選的歌曲，亦是經由一代又一代的傳承，由點而面的成了千千萬萬台灣人心中的音樂種子。

一九七二年教育部為了統一國民教育的教材，決定由國立編譯館負責編輯一套適用於中、小學的音樂課本，以便於一九七三年開學時送交全國各中、小學使用。

其實，國立編譯館在教育部做此決定之前，便早已加入出版音樂教科書的行列，而蕭而化即為長期擔任該機構有關音樂教材編纂的幕後重要推手。例如該機構所主編的《國民小學

▲ 蕭而化的攝影作品。

音樂》（1968年8月初版），即是由蕭而化擔任主任委員所編纂的。此外《國民中學音樂》（1968年出版審編本）的編纂，其亦為編輯委員會之成員。

此類借重蕭而化音樂專長之合作模式，直到一九八六年及一九八九年國小課本及國中課本更新版本之後，蕭而化的名字才正式自音樂課本的編輯委員名單中消失。但是，不管蕭而化是身為各該教材的主任委員、編輯委員，甚至他已不再是主其事的一份子後，由於他在自己編寫音樂課本的時代，所寫、所編、所選的教材與曲目，無論在質或量方面，均已達到相當的水準，足堪為後繼者繼續參考選用。即使到現在，他的名字並沒有完全自台灣高、中、小學的音樂課本中消失，相信這份影響力必然是源遠流長的。

作曲與著作

蕭而化的音樂創作以聲樂曲為主，其中曾在大型演唱會演出的有，為紀念 國父百年誕辰而作的九樂章大合唱《偉大的 國父》與合唱曲《在每一分鐘時光中》，以及《現代醫藥頌》等。曾集結成冊的歌曲集有《一息尚存》、《蕭而化歌曲集》。其餘的歌曲則散見於《中華民族歌曲集》、《中華愛國歌曲集》、《愛國歌曲集·第一集》、《國民生活歌曲集·第一集》，以及國民中、小學的音樂課本。由此可知他的創作大部分是因應當時各方邀約或委託性質之需要而寫；或為愛國歌曲，或為有教育意義的歌曲，如《國旗頌》、《反共復國

歌》、《立志歌》、《說與諸少年》。除此之外，他似乎較鍾情
於爲抒情詩或古詩詞譜曲，如《遠別離》、《黃鶴樓》等。

　　蕭而化也曾經爲多所學校譜寫校歌，例如台北市西門國
小校歌、台南縣學甲國中校歌、屏東縣明正國中校歌、台中
市台中二中校歌以及銘傳商專（現已升格爲銘傳大學）校歌
等。其範圍包括了台灣的北、中、南等地區，由此可以想見
於該時期他的能力及威望是如何地受到大家的肯定，以致縱
使是遠在中南部的學校，亦因抑慕其名而不遠千里前來請其
代爲譜寫校歌。

　　此外據瞭解，蕭而化另有創作鋼琴曲三十餘首，以及交
響樂曲二首[16]。惟經過多年的歲月流逝及人世滄喪的變化後，
目前我們不僅無法覓得有關這些曲譜的任何隻字片語；甚至
其曲風爲何亦不得而知。

　　蕭而化雖然身爲作曲家，但基於當時時空背景的關係，
其作曲的數量與歌曲傳唱的機會有限，因此，較令人印象深
刻的反而是一系列有關作曲理論著作的出版。因爲師大音樂
系的成立是以培育中學師資爲宗旨，早期也沒有作曲組的設
置，是故蕭而化的作曲專業在此能夠發揮的空間極其有限。
一九五七年國立藝專作曲組成立，該校邀請他擔任主要的教
學工作。得此機緣，使蕭而化不僅得以充分發揮原有的作曲
專才，同時亦因此更強化了他培養專業作曲人才的使命感。

　　自此之後，他即開始將自己多年來的教學講義、音樂理
論著述等書面資料，加以整理彙集成冊後，即付梓出版。此

註16：顏廷階，《中國
　　　現代音樂家傳
　　　略》，綠與美出版
　　　社，1992年，頁
　　　132。

志傳及呂泉生等人同時擔任歌曲審查委員；歌詞審查委員則包括洪炎秋、楊雲萍、盧雲生、王毓驥等人[19]。

《新選歌謠》月刊總共發行九十九期，是台灣光復初期重要的音樂月刊，今天許多膾炙人口的童謠，包括《三輪車》、《只要我長大》、《農家好》等，皆脫胎自此。而它也是當年許多樂壇新秀一試身手的舞台，作曲家郭芝苑、張邦彥、林福裕、楊兆禎等人的作品，在當時皆為入選刊登的常客。

擔任該月刊審查委員多年，蕭而化倒曾有一事頗值得令人玩味，而他個人對此的心得是「歌詞文體的問題，……，我個人的經驗，總覺得日常生活用語更好，文言終究是隔著一層什麼是的，不太適當。」

▲ 蕭而化夫婦退休後在筵席上與次女蕭亦青合影。

　　事情的開始是有一次呂泉生要蕭而化依照一支西洋曲調填詞，他便填了兩闋如下：

《劫後吟》

（一）記當年春盛，叢花似錦，

更有那賣花人，比花娉婷。

　　　朝來入花市，萬紫千紅，

買花託空言，但看賣花人。

　　　念今日何似？空對陽春，

敗垣生青草，斷瓦苔封。

　　　回首總堪驚，回首總堪驚，

往事如夢，盡付煙雲。

（二）記當年春好，花滿春郊，

美花更難比賣花人俏。

　　　朝來入花市，紫迎紅招，

問價瞎胡調，一聲嗔嬌。

　　　念今日何似？人亡花渺。

瓦礫埋遺憾，血肉肥春草。

　　　此恨何時了，此恨何時了，

徒聽寒鴉噪，日落蓬高。

　　據蕭而化的敘述，寫完後「當時即付與審查，但沒署名，以免情面問題。審查會上，即以文言體歌詞不適用的理

註19：孫芝君，《呂泉生──以歌逐夢的人生》，時報出版社，2002年，頁124。

由，予以否決。可惜我這樣的『好詞』竟從此埋沒了！但當時我的反應是耳朵裡響著幾個字『時代過去了！』」[20]。

「中華民國音樂學會」成立於一九五七年三月，是第一個屬於全國性的民間音樂團體。該學會起源於一九五五年四月的第十二屆音樂節慶祝大會之音樂教育座談會。當時與會的音樂教育代表們著眼於加強彼此之聯繫，以相互切磋砥礪學術，共同致力我國音樂事業之發展為目的，而設立該學會。大家取得共識後，即推選音樂界的先耆戴粹倫、汪精輝、蕭而化、李中和、張錦鴻、李金土、顏廷階等七位擔任籌備委員，另邀梁在平、高子銘、王慶勳、王慶基等四位擔任協同籌備人員。其間歷經五次籌備會議，始通過會籍籌設及學會章程草案。其後呈請內政部審核通過辦理登記，學會即正式成立[21]。

「中華民國音樂學會」為一民間團體，經常接受政府等官方委託，為國家之禮制、音樂學術及教育做了不少事。諸如歷年來各級學校之音樂比賽、音樂節活動、出席國際間之音樂學術會議、徵集制訂儀禮樂曲、譜寫愛國歌曲，以及統一音樂名詞之翻譯用語等，皆為該學會具體之常態性工作[22]。蕭而化除了擔任該學會的常務理事之外，並同時兼任學會的學術評審委員會委員、音樂譯名統一編訂委員會委員、音樂評論委員會委員，積極參與學會所舉辦的各項活動，也經常與會員們討論各項重要議題，以作為該學會執行日常事務之參考。

▲ 蕭而化退休後寓居洛杉磯長兒及媳自美東前往省親。

　　此外他亦熱衷於學會所舉辦的學術研究發表會，曾於一九五八年第二次會員大會中發表〈節奏原論〉論文[23]。總之，無論是團結樂界人士；亦或是促進音樂學術及音樂活動的發展，蕭而化總是竭盡所能地貢獻所學，充分發揮其個人之影響力，義不容辭地全力以赴。因此大家皆公認其為該學會會務得以順利推展的重要功臣之一。

　　除此之外，蕭而化在國家重要音活動中曾擔任過的工作計有，教育部學術審議委員會委員、音樂教科書審查委員、國防部新文藝輔導委員、中華文藝獎學會委員會評審委員、中山文藝獎金委員會評審委員，以及教育部「音樂名詞編審委員會」委員等職務。由前述其所擔任過的多樣化職務可知，蕭而化自一九四六年擔任師大音樂系創系主任起，迄至一九六九年退休為止，其於音樂界有關的學術活動及音樂教

註20：蕭而化，《樂府新詞選》，台灣開明書店，1969年，頁247-248。

註21：廖廣暉，《現代中國音樂史綱》，樂韻出版社，1986年。頁144。

註22：廖廣暉，《現代中國音樂史綱》，樂韻出版社，1986年。頁144。

註23：游添富，《大陸來台音樂家——康謳研究》，國立中央大學藝術研究所碩士論文，2002年7月，頁144。

育推廣上，所扮演的角色是十分活躍且具有生命力的。台灣的音樂風氣與音樂活動得以由沈寂逐步走向蓬勃發展的局面，他的努力與功績是不可忽視或被遺忘的。

【安享天倫怡然自得】

安居台灣

一九四九年自從蕭而化被延攬為師大音樂系創系主任之後，即將夫人吳裕珍及四位子女陸續接來台灣，吳女士抵達台灣後也順利的在師大附中覓得教職，教授美勞方面的課程，孩子們也正式入學上課，在泰順街的宿舍裡，一家人過著安定而幸福的日子。

但是抵台之初，蕭而化曾經發生過一件憾事。事情源於

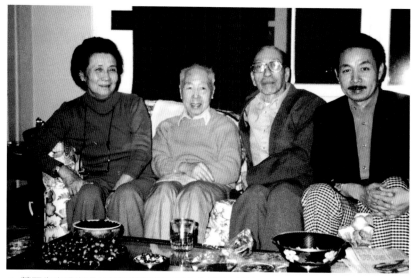

▲ 蕭而化夫婦在洛杉磯寓所與前往拜會之錢歌川教授。

有一次搭乘公共汽車，車廂擠的像沙丁魚罐頭。他站在離車窗很近的位置。公車一個急轉彎使得後面的乘客都壓在他的身上，他不由自主地單手衝向玻璃窗，整隻手掌當場即告皮破血流。送往醫院急救時，醫生並未打麻醉劑（或可能打得很少）就開始縫合傷口，以致醫生所做的每一個動作都給他帶來極為劇烈的痛楚，而且事後受傷的手掌一直處於彎曲變形的狀態。唯一慶幸的是，他並非以鋼琴作為專業，否則前途可堪憂慮。

然而這個身體上的變化，還是為他的生活帶來極大的困擾，無怪乎當他發現前來就教的學生徐頌仁彈得一手好琴時，非常開心，當下決定收他為徒並免其束脩。其主要的原因當是因為徐頌仁能將他所譜寫好的曲譜，流暢而完美地彈奏給他聆聽吧！身為作曲家卻遭逢此種不幸的憾事，的確讓他深受其苦。此後倒也諸事平順，未再發生類似此種不幸情事。長子蕭堉勝台大外文系畢業後服務於新聞局，曾先後被派往英、美等國工作，並與著名的語言學家兼翻譯家錢歌川教授之女錢曼娜結成連理；幼子蕭堉虔自東海大學畢業後即赴美深造；長女蕭亦先、次女蕭亦青均學有專精，成家立業後先後赴美定居。

洛城安養

向來健康狀況就欠佳的蕭而化，因誤信庸醫，曾經大量打針吃藥，以致身體受到很大的傷害，其後還曾經一度病重

住進台灣療養院治療，在治療期間甚至還發出病危通知，使家人、學生及音樂界的朋友們極為憂心。幸得該院內科主任韓福吉醫師悉心診治後，不僅病情化險為夷，而且經月餘後即完全痊癒出院[24]。

為了安養生息，蕭而化乃於一九七二年申請退休，一九七七年在兒女們安排下，偕同夫人前往美國洛杉磯定居。或許是因為健康不佳的因素，此時的他頗為看破世情，思想消極出世。在赴美途中，飛機在阿拉斯加加油後復飛時，他曾於機上吟詩一首以示當時心境，該詩內容為：

「魔毯七四七，但丁所未夢，

上沖蒼天三萬尺，呼嘯青虛境。

下有冰海死如地獄湖，一波未曾動。

俯瞰思悄然，望斷微雲凍。

寂寞老聃心，寒空如來靜。

無需阿難設法言，一往全心証。」

——《舊瓶集》

餘音巴赫

蕭而化在洛城過著平靜的生活，閒暇時散步賞花，偶爾看看書並寫些舊體新詩自娛。和孫子們相聚則是他最大的快樂。然而對於人世滄桑與飽受戰亂離苦的悽情在心中始終揮之不去，故其為詩數首說明其心中所感如下：

「我生七十年，呆獸如愚人。

及閱湯恩比，驚震如雷轟。

此世何所有？謀殺與戰爭。

以及突然死，外無他可尋。

我生飽受亂離苦，讀此不禁淚涔涔。

先生先生此調太悲苦，敬請換個大調[25]激勵後世善自珍。」

又：

「我生七十年，一生多悲苦。

及讀湯恩比，瞠目大驚悟。

亂世即正常，苦活理所固。

此亦人所然，祇自淚入腹。

故爾人不知，心中各有數。

惟我油蒙智，獸頭獸腦如泥塑。」

──《舊瓶集》

▲ 蕭而化退休後在花園中工作。

此時的蕭而化已完全放下音樂，惟有偶爾聽聽自己收藏的全套幾十張巴赫唱片（當時 CD 尚未問世），這或許就是他精神上與音樂有關的最後一個支點。他曾如此告訴長子蕭堉勝：「巴赫音樂中有玄機，你不懂。」

一九八五年十二月二十一日上午，蕭而化和往常一樣，

註24：顏廷階，《中國現代音樂家傳略》，綠與美出版社，1992年，頁131。

註25：蕭註：古典音樂中，分大調小調兩種。大調性開揚多快樂氣氛。

▲ 1978年5月，蕭而化攝於美國住家門口。

仍是以散步、看書打發時光，唯於當日略感不適，回房休息後即告溘然長逝，時年七十九歲。

　　無意間闖入音樂的叢林，因緣際會之下成為台灣光復初期音樂教育開拓者的蕭而化，在音樂上有其一貫的執著，他的一生也是充滿傳奇。

　　在台灣作曲生態已然蓬勃發展、音樂教育事業也邁過創業唯艱，充滿荊棘過程的今日，我們回首檢視蕭而化對台灣音樂教育的貢獻，可發現其斐然的成果是令人難以忘懷的，在台灣有關音樂教育的歷史扉頁中，他所曾經刻下的鑿痕，也將永不會被世人遺忘。

文采風流
猶尚存

理論體系博大精深

　　從小生長在書生世家的蕭而化，走上繪畫之路似乎是那麼的天經地義、理所當然，因此從上海的立達學園、直至杭州藝專研究院，他都未曾放下畫筆。但是在音樂上，由於他是在上海才開始接受西洋音樂的啟蒙；儘管古典音樂曾經帶給他無比的震撼，而且他自覺在音樂的學習上有相當程度的信心。但這種種的條件，距離成為一個音樂家還是何等遙遠呀！

　　但是，蕭而化並未因此而向命運低頭，他選擇用自修的方式來扭轉自己的前途。事實證明，蕭而化在去日本之前，其作曲理論知識，已比普通的音樂學校的畢業生紮實得多。因為當時同時報考日本國立上野東京音樂學校的中國學生有二十多位，而他正是唯一的錄取者[1]。受到肯定的蕭而化，其藝術生涯自此即由美術轉向音樂，並有了很好的發展，成為中國近現代音樂史上重要的音樂家之一。

　　除了美術與音樂之外，蕭而化的文學造詣也是堪稱一絕。他的著作習慣是以說話的語氣直接陳述，文章結構整齊、文字洗練、文筆流暢，遣詞用句時而流露出讓人會心一笑的幽默，凡是拜讀過他有關著作的人都無法否認他這方面的才華。為了教學與音樂推廣，蕭而化也曾為不少世界名歌翻譯填詞，文字使用上相當得心應手，詞藻極為優美、豐富，讓國外的名歌引

進我國時，憑添不少風采。

蕭而化集音樂、美術、文學造詣於一身，是一位得天獨厚的中國文人，其與民國才子李叔同、豐子愷等大師系出同門。從李叔同而豐子愷到蕭而化，此師生三代藝術上的一脈傳承，為中國的藝術史留下了一段千古傳誦的佳話。但由於學習背景與機運的不同，他們三人在音樂的成就亦有所不同。由於李叔同、豐子愷僅是身處於西洋音樂開始引進中國的啟蒙階段，而且他們在赴日求學時也非以音樂為專業，因此蕭而化在步向音樂之途時，顯然在機運上就比他們略勝一籌，使他在音樂上的成就更是青出於藍。

▲ 蕭而化台灣一遊留影。

作曲、編輯教科書，以及著述是蕭而化最重要的成就，而其中學術著作成果更奠定了他在理論作曲教育方面的威望。蕭

註1：《國立福建音樂專
　　　科學校校史》，
　　　1999年，頁
　　　80。

而化的理論著作，突破中國西洋音樂教學以編譯教材爲主的傳統，他在綜合比較說明古今中外各家學說之餘，提出自己的觀點，並以此爲基礎作爲論述的內容。因此其著作不論是《和聲學》、《音群之研究》、《對位法》，乃至《現代音樂》等，都有其獨立的系統，是他融合多年教學與研究心得之結晶。雖然距今已有五十餘年，但試觀理論作曲之專業園地，在著作的質與量上，誰能出其右而造成分庭抗禮之勢？而在此卓然有成者仍幾稀。我們乃因此愈發對蕭而化堅毅的奮鬥精神與治學態度，萌發出更深刻的敬意與感佩之忱。

【獨樹一格的《和聲學》】

蕭而化著作的《和聲學》（上冊、下冊）初版發行於民國五十年，內容改編自他教授和聲學課程的課堂講義。全書在結構上不以章節來區分，而是以課題的目次由一號編至一百三十二號。每一課題再依阿拉伯數字的編碼，闡述其對該課題的各項論點。誠如序言所說「……本書以致用爲目的，而和聲學首重練習……」大部分的課題都包含作業題，最多者高達二十餘題。

上冊的內容包含了樂理及基礎和聲的寫作指導。除此之外還有「合成進行」、「變質進行」、「高層不協和和弦」、「高層不協和和弦之進行」等未曾見諸一般和聲書籍之課題，更加凸顯其以個人獨特見解作爲指導方針的具體意義，以下乃列舉其要說明之：

　　蕭而化認為除了三和弦的原位及其轉位，與七和弦的原位轉位所得出的七種不同和弦結構之外，其他結構之結合並非不可能，例如四五度疊置、與二七度疊置等等之形式，「可知凡音群豎直之結合，均屬理性之結合」，他將此技法名之為「合成進行」，其基礎仍建立於和弦的基本形式，而其中之構成則多係和聲外音，「但和聲的運用卻有了更精緻與靈活的結合」。

　　蕭而化總結了幾種七和弦，將改變其中之一而使其成為另一性質的辦法謂之「變質進行」。例如七和弦變成增六和弦，七和弦變成另一調性中的七和弦（即離調和弦）。從譜例觀之，所變化的和弦音與後面和弦的聲部之間分別可形成「先現式」的、「輔助式」的與「經過式」等三種類型的線條型式。

▲ 蕭而化最著名的音樂理論專書《和聲學》，開明書店出版，1960年、1961年。

顯見在變化和弦色彩的同時，也強調出聲部的線條關係。「高層不協和和弦」則是在普通三和弦、七和弦的三度疊置方式的基礎上，繼續上疊三度，形成九、十一、十三、十五等高疊位和弦，其音響自然是不協和的。蕭而化說明這個較為後起的觀念是他「從各種和聲學之著作及師承接受教育而獲得之和聲知識」，但由於「深感在此一部分之法則，多不能接觸到問題之基底。甚至極端之高層和聲論者所言，反有使學習者概念陷於混亂之嫌。」

因此，縱使提出這個課題並羅列和弦進行的譜例，他仍強調「和聲之適用」與「音樂之理解」，因此，其和聲之用法並非單從和聲法則上就可以瞭解。由此可見，蕭而化所提出的

▲ 蕭而化台灣遊湖泛舟留影。

「合成進行」、「變質進行」及「高層不協和和弦」等觀念都是屬於近代和聲的範疇。該書下冊則屬於高級和聲篇，除了轉調、外音等內容外，還有以下幾方面的特點：

其一是新理論的提法，包括「成調音差」，其乃源於「轉調往往有協調與不協調之現象發生」而歸納出的轉調條件。「兩調之間，所使用之音大都相同，則兩調相距為近，此種調之差距，名之曰成調音差。」蕭而化認為若在轉調之前確定兩個調性之間的調性音程關係，例如主、屬關係，或主、下屬關係等，則對於轉調之效果將有更多的把握。這個觀念無疑是在十二平均律的體係中，更能夠合理地體現出在十二個半音的調性之間的整體關係。另有「素低音」，所指的意思是在低音聲部不加以標明和聲功能的純旋律線條。有關這個課題蕭而化所提出的是，注重低音線條進行中的調中心音，與和弦外音之間的半音化關係，並可以此為出發點，構思離調、轉調的進行。

此外尚有幾個課題涉及現代音樂的和聲問題，例如在「調性變化」的課題中，蕭而化提出了近現代音樂中的非常規轉調手法及其使用問題，並以C的大小調式音階前後銜接混用舉例說明，也稱之為「換調」，亦即不加準備地將兩個音階連續使用，其條件是兩者之間有較多的共同音。

至於有關「拼合音響作法」的課題，除了範例中舉出兩個增六和弦連接之外，蕭而化認為任何兩個和弦，即使它們並不屬於一個調性內，只要聲部關係連接自然，諸如沒有平行進行、沒有錯誤的重複音，則其連接都可成立。這種情況可視為

傳統和聲中的「色彩性」連接，此時本調性內的功能屬性退居第二，作曲家追求的是一系列意料之外的音響效果。

除此之外，本書亦有不少篇幅涉及民族和聲理論的探討。蕭而化依據羽調、商調、角調、徵調、清調等順序，分別討論各個調式變化和弦之音響及其用法。以民國五○年代的音樂環境而言，有關這一類課題之研討可視為開風氣之先。其中較令人感到意外的是，在此範圍當中他所採用的譜例，皆出自西洋音樂，有巴赫的作品，也有貝多芬的作品。這是因為他尚未找到適合的譜例？亦或該論點僅止於理論研究的階段，實證經驗仍待來日發揮？（請參閱本書「中國曲調與合唱之編配」一節）蕭而化真正的用意與原委，仍有待考證。但若從另一個角度思考，如果能在這些大師的作品中找到有關民族和聲理論的例證，對於中國調式之應用，毋寧也是另一種啟發！

在文字敘述方面，誠如蕭而化在序中所言「因為教學上之方便，由著者依照自己說話的語氣，始而大綱，繼而增冊，終而重編……」因此，每個理論與觀念的敘述，包含譜例的解釋等等，皆有其靈活性，既有娓娓道來的音樂史觀，亦有相當深刻的理論探討。有時意猶未盡，更於後面的篇章再行補述前面已討論過的同一音樂現象之不同觀點。這與一般和聲書籍多為循序漸進，並依章節條目順序陳述和聲規範之方式，有相當大的不同。

綜觀以上所述，蕭而化的《和聲學》既有最基礎的樂理、和聲，適合入門的學習，也包括高級和聲部分、近現代音樂的

▲ 蕭而化在花蓮天祥留影。

和聲概念與中國調式音樂之探討。其內容包羅萬象與見解獨到，不僅充分說明蕭而化個人音樂理論學養之深厚，同時亦展現出他視野開闊的世界觀。一九五〇、六〇年代，西方現代主義音樂正經歷先鋒派（Avant-garde）最盛的年代，蕭而化雖然沒有刻意推崇哪一個派別的寫作方式，但是在突破傳統和聲的潮流中，他提出自己所能接受的「合理的不協和音響」，並且堅持在傳統寫作規範中尋找所謂的新音響，未嘗不能視為他個人的創見。再以當時音樂環境觀之，很少有人就民族和聲理論進行研究，因此蕭而化在這一方面課題的探討，不僅為當時的作曲者帶來啟發性的作用，也深具歷史性的意義。

　　蕭而化的《和聲學》從民國五十年至七十七年，將近三十

年之間共歷經八版之發行，可以想見在民國八○年代之前，它應該曾是台灣有關作曲理論教育課程當中，擁有廣大讀者群的音樂教材之一。此後隨著歸國學人數量的增多，直接引用外國教材的情形日趨普遍，該書的用量自然不復如前。但是它足以成為我國和聲理論書籍之典範的事實，不會被我們遺忘，書中的許多精闢論述，更值得學術界的菁英悉心鑽研，以賦與它音樂史上應有的地位。

【嚴格調性音樂之研究——《音群之法則》】

蕭而化向來獨鍾嚴格調性音樂，他認為其最優異之處乃在於它既是「人的性能的」，是「具有全面表現力的」的，又是「有理結構的」，可說是集三種優異並存的音樂法。但是他也並不因此排拒非有理結構的，像「靈感」式的藝術法，「只是其生成，往往屬於斷篇零簡式的藝術，雖然稍有閱歷的藝術家，多少都有其經驗，但此種『可遇而不可求』的藝術法自然無法可依，不足為恃。」

因此，蕭而化認為嚴格調性音樂是表現音樂藝術最優異的手段。再者，既然嚴格調性音樂乃立基於有理結構，其生成是條理井然的，準此，「則剖析之，條理畢露，法則大致可尋」。本《音群之法則》便是基於這個理念，將嚴格調性之條理分解，以進行分析研究，因此，其內容實則為「音樂作品寫作法」之研究，更具體的說，是為「嚴格調性中的曲調展開法」之研究[2]。

註2：蕭而化，《音群之法則》，序，1967年2月，開明書店。

　　《音群之法則》全書以「部」作爲區分單位，共分七部，分別爲：

　　　　一、「簡單音群之調性法則」

　　　　二、「音群之變化法則」

　　　　三、「音群之韻律法則」

　　　　四、「音群之發展法則」

　　　　五、「音群之句節法則」

　　　　六、「音群之節奏法則」

　　　　七、「音群之編章法則」

　　有關「音群」之名詞，蕭而化開宗名義之說明如下：「音樂之用聲音表達樂想，與語言之用聲音表達思想，完全出自同一方法。共同的特性，是將聲音結成小群或大群，連綴起來，表達某種意思。這種聲音結成的小群大群，在語言上，叫做短句，句子等，在音樂上就叫做音群。」他認爲，一個音群是否通順，調性之條件最爲重要，因此全書第一部分乃在討論簡單音群之調性法則。

　　音樂中所用的音群，自然不僅止於簡單音群，第二部分「音群之變化法則」，乃藉諸各種譜例來說明由簡單音群繁衍而來的各種變化音群，蕭而化認爲音群之變化方法有三種：

　　（一）反覆繁生法，以構成簡單音群之各音，依照較爲美好之節奏反復之，此亦爲使簡單音群成爲合理曲調的最簡便方法。

　　（二）裝飾繁生法，是以和聲外音插入骨幹音群中而成。

（三）和聲繁生法，簡單音群各音，用和聲音使之伸展謂之。

　　猶如語言文字由「語詞」推演至「句子」，再進展為詩詞、散文、小說等各種形式之文學作品，全書依著音群的組織、變化等的順序，逐步探討音群的節奏、發展、句法等，並以「音樂之編章法則」亦即對各種音樂型式作法之探討為終，應可視為十足的「作曲法」，惟歐美一般作曲法強調的是動機、曲式、結構等方面之發展與佈局，而蕭而化在該書則以音群做為著眼點，則是關係到作曲的最基本的問題——形成音樂線條之間的音高關係，從研究單個音到成組音，直至研究音樂音響形成的種種基礎性的因素。作者謂之「音群」實則包含有旋律與和聲的雙重意義，也具有研究音樂的「外延與時空」的多重義意。

　　此外，不同於一般「作曲法」往往以「方法陳述」之條列模式作為敘事主體，蕭而化強調的是「說理」，對於各種音樂之處理方法，經常深入探討其理，使讀者除了瞭解其生成原因之外，對於各該方式之使用效果亦能充分獲得啟發性的作用。茲舉「簡單音群之法則」當中「主和絃與屬和絃音群」之用法為例，蕭而化的說法是「根據調性形成之步驟，如僅一個和絃之音，作成音群，作充分之調性表現，則應用主音三和絃三個音或屬音三和絃三個音，主音三和絃三個音尤為重要。屬和絃音群獨立運用較主和絃少。有之則多用屬七和絃。蓋因屬七和絃在調性之顯示上比屬三和絃強烈（請參看拙著《和聲學》425節），故多用屬七和絃，理之當然。至於屬和絃音群之單

獨使用，不如主和絃音群之多。理由是：在每首樂曲開始時，作曲者均願意將主要調性首先顯示於聽眾，就便將主和絃作成獨立音群，幾乎成了一般的想法，故多用。屬和絃音群之真正迫切需要之處所，在於樂段與樂段之間，前樂段作不盡之終止，以啟發次樂段時，才多用（參看索拿峇形式中發展部之終止處）。雖然，不管如何，屬和絃音群，應儘量設法作各種適當之用途。」

▲ 蕭而化的音樂理論專書《音群之法則》，開明書店出版，1967年。

本書之另一大特色是有關名詞的解釋方面，蕭而化經常以靈活的口氣敘述各名詞之意義、特質與作用，不僅凸顯其豐富的文學素養及文筆的幽默，亦常令人留下深刻的印象。在此特別節錄有關前奏音樂的一段說明以饗讀者：

「……語言文字的表達方法中，也常常用到『前言』。如演說之開場白，不管時地如何不同，其措詞則大體相差不遠。這可以說『前言』的格式之一。再如一冊書，開始多有『序言』。書的內容僅管不同，其序言，自序是自序的措詞，為人

作序是為人作序的措詞。此點也是大體相同。這又是『前言』的另一格式。以更近乎音樂的詩而言,其起句法更有奇妙的方式。我國人作詩,向有『興,比,賦』的方式。其中『興』之一式,實在是一種奇妙的『前言』格式。譬如:『孔雀東南飛,五里一徘徊。十三能織素,十四學裁衣,……』其中,開始兩句,幾乎完全與本文無關。這種『興』起句作法,實在是特別的方法。但我們覺得它很有趣。這些『開場白』『序』或『興起法』,等等,都是『前言』之一類。但性格與情趣則各有不同。在音樂中,『前奏』一類,實與『前言』一類相似。儘管都算是奏在主體音之前的音樂,但性格與情趣有種種不同。這是第一點,學習者應深切瞭解的。」

「在音樂中,『前奏』實在用途廣泛。在典禮節目中,『奏樂』一項即前奏之一種。他如賦格之前有前奏,詠嘆調之前有宣敘調。宣敘調即是前奏之一種。我國戲劇中,在慢板、原板、快板等的正式歌唱之前,有搖板、倒板之類。這些搖板、倒板,完完全全是前奏性質的。與西洋宣敘調之立意完全一樣。又如歌劇中有序曲,索拿咨、交響曲第一樂章之前也常有序曲,等等種種。甚至無題無名之單章小樂曲,也隨便題為『前奏曲』。所以前奏之類的音樂,到處用得著。……」

古今中外與作曲理論相關之學科,舉凡和聲學、對位法,乃至作曲法、曲式學、曲體學等,無論其論點是以哪個方向為著眼點,總不乏存在各家之言。與之相較,蕭而化的《音群之法則》則獨樹一格,自成一家,它是西方嚴格調性體系之精神

與他個人的理論思想彼此之間，相互激盪之後所歸納出來的作曲理論系統，既有西方音樂之精髓，同時又涵蓋了東方音樂之理論基礎。

為了因應說明，他不得不創立一些名詞。有關新名詞的用法，蕭而化在自序中幽默地提到：「本書所論，既是前無古訓，因而所遇到的最大問題，就是術語。前因深入討論和聲對位諸法，擅用新語，吾黨小子（恕罪），已屢嘆『蕭老師名詞太多』。然而在某種有用的觀念傳達中，沒有舊名可用時，新名詞就大感需要。本書中所用主體名詞，因為它整個理論為新設，舊名詞能適合者太少，不用新名詞不得定案。筆者雖亦深感『奈何！奈何！』，最後還祇有在『不奈何』情形之下，取用了許多新名詞。」但他以為「……本書中名詞都是著者認為有用纔設下。讀者習慣一下，就會覺得此語不虛。再有一點就是：書本本非為傳播名詞而設。它的功用祇是將一種理論關念傳達給讀者。本書讀者，如能盡獲其理論觀念，而盡忘其名稱，那也就是符合了本書的目的了。」

【中國曲調與和聲編配探討 《中國民謠合唱曲集》】

《中國民謠合唱曲集》是蕭而化利用一九五五年秋季之後的一年休假期間完成的無伴奏合唱曲集。該曲集以混聲四部為主體，偶有二部、三部或五部的曲目。全書共有一○九首，包括了全國各地的各種類型、風格的民歌，充份表現蕭而化意欲

為各種音調配置和聲進行探索的理念。在寫作中他沒有著意創作，而是尊重原始民謠的特徵，保持原有音調的風貌。曲式方面也沒有過多的伸展，因而每個曲目大都屬於小型樂曲的規模。至於封面上另標有「編曲和聲」之字樣事實上則相當清楚的表達了蕭而化以和聲的模式，做為發展基礎的編曲手法。唯和聲配置以柱式和聲，主調性為主，較少橫向線條式的、復調性的表現方式，其主要特點如下：

■ 保持聲部連接之間的五聲性特徵

各個聲部的橫向連接都以五聲性的音調特徵為依據，尤其是保持了高低兩端聲部的音調風格。因此，在豐富的和聲架構中，亦能保持原有民族的風味。

■ 民族風格的偏音作為變化音的和聲配置

在為五聲性音調配置和聲時，蕭而化

▲ 蕭而化編曲和聲《中國民謠合唱曲集》，開明書店出版，1967 年。

經常加入旋律音階組成中的非五聲音階的骨幹音，如清角音
（Fa）、變宮音（Si）、變徵音（升Fa）、以及閏音（降Si）等，
既保持了民族音調的原始風格，也豐富了和聲的色彩音響。

■ 半音化和聲的應用

在為數不少的曲目中，採用四聲部的半音化配置手法，最
常看到的就是低音聲部採用半音級進的模式行進。這種在外表
上看來傷及原有民歌風格的冒險手法，就新音樂的創作立場而
言，其實是為民歌的運用提供了新的表現方向。代表的曲目有
《無錫景》（譜例一）、《城上跑馬》、《東家么妹》以及《賣胰
子》的「反調部分」。

■ 對位線條化配置

偶爾可見對位式的旋律線條，但仔細觀之，大多數仍是在
柱式和聲的基礎上加以延伸而成的，可見對位的思考方向，並
不是蕭而化此時的著眼點。

■ 持續音

低音線條以一音或是多音持續為主。在數聲部節奏相對一
致的情況之下，低音線條的靜止與上聲部的活躍形對強烈的對
比，如此一來經常產生較為逗趣的效果，因此這類曲目大都屬
於內容較為活潑者，如《一隻麻雀》、《大同府》、《盤歌》、
《送郎》等。

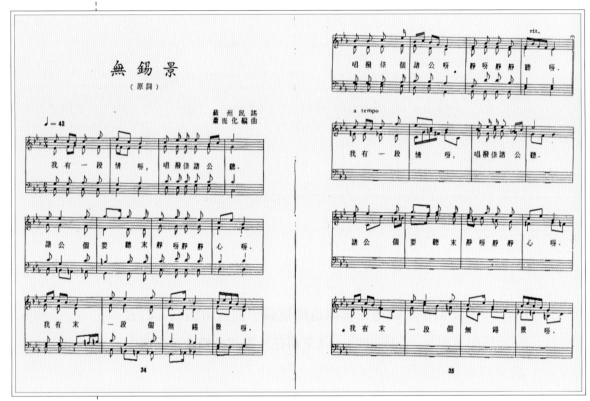

▲ 譜例（一）《無錫景》。

　　此外，「反調」亦為本合唱曲集的另一特色。由於有些民歌實在太短，蕭而化不得不加長之，但他卻又極不願破壞民歌原有的特質，不得已只好採用西方音樂法中的「反模仿」，「讓樂曲翻個身再唱一遍」，並將此種作法名之為「反調」[3]。如此一來，一首歌加一個反調便成了 ABA 的形式，如果加兩個不同的反調，接起來則成為輪旋曲式，這的確是頗具邏輯性的延伸方式。而由於反調的方式不一，或為逆行、倒影、移位，無形中增加了樂曲表現的豐富性。

　　自從西洋音樂引進中國之後，民歌和聲化的嘗試便從未間斷，但多為聲樂與鋼琴相配合的型式。以無伴奏的合唱為主，而且創作數量多達百首以上者，蕭而化似乎是第一人。我們固然無法揣測其原始動機，但以無伴奏的人聲效果表現民歌，的確較以鋼琴伴奏更貼近民歌原始的本質與風貌。再者，以西方人所習慣的多聲部音響來表現民歌，不僅比較容易喚起共鳴，同時亦不失為將民歌推向國際舞台的良方。因此就樂曲的表現型式而言，蕭而化的選擇絕對是應受到肯定的。

　　從和聲配置的特性看來，蕭而化還是相當重視色彩音的。一般而言，偏音的使用不當，在無伴奏的合唱中當更見其拙，可是蕭而化似乎不斷地在嘗試這個挑戰，而且得到很好的效果，例如《春》、《送四門》、《茉莉花》等諸多樂曲可為箇中代表。

　　而有些手法，例如半音化以及反調運用的結果，使得主調之外的其他聲部線條因臨時記號之增加，導致調性頻繁游移，不僅唱來有其難度，也經常使該樂段的音響脫離民歌的原始風貌，而帶來不同的效果，因此它反而可視為民歌藝術化的一個方式，足以豐富民歌質與量的表現。

　　根據李中和與當年曾參與譜務工作的張遠鎮兩人的瞭解，蕭而化從事該編曲之和聲的確是以民歌作為和聲探索的基礎。因此每當有人以其「難唱」或「不好聽」而抱怨時，他總是不以為忤，反而笑著說：「我沒說它好聽」。的確，以學術觀點而言，民謠編曲和聲的實驗是不錯的題材，但成功與否則尚待

註 3：蕭而化，《中國民謠合唱曲集》，序，開明書店，1967 年，頁 60。

考驗，而無伴奏的合唱曲本就有其難度，基本上較少受到一般合唱團的青睞；復加以該曲集本屬實驗性質的編曲，所以在台灣知道蕭而化曾經寫作並出版該合唱集者眾，但真正去唱它的合唱團體則較少。

綜上所述可知，該合唱曲集確實有其相當紮實的內涵與表現力，唯由於受限於其既有難度，故只有樂理基礎及表達能力上到達一定程度的合唱團，始足以真正表現出其應有之內涵，一般泛泛水準的合唱團則無法擔此大任。

有關於此，根據《萍鄉古今》〈吳裕貞來信摘錄〉[4] 中便曾提及：「《中國民謠合唱曲集》也是適合於大專音樂系學生及一些音樂修養較佳的人士演唱的。一九八六年，台灣私立東海大學美籍指揮曾帶領東海音樂系學生到美國作巡迴演唱，其中多首曲目是採自此書，效果良好。彼邦人士，聞此東方民風音樂十分欣賞，並譽為中國之寶。」

據此可以推知，該合唱曲集不僅可作為一般合唱的基礎訓練，以提升合唱團員和聲的基本能力，它同時亦具有一定之挑戰性及優美性，並且能充分表現出我中國民歌的特色，若逢有國際交流的演唱機會時，以該曲集中的歌曲作為演唱曲目，必能獲得國外合唱樂界之矚目，此點實值得我國合唱樂界重視。

【《現代音樂》的獨特見解】

蕭而化的著作《現代音樂》，主要是介紹二十世紀前五〇年代的作曲家之主要作品。除了在前面的章節講述了二十世紀

一般的音樂特徵、音高體系、歷史潮流等方面的問題外，他還對十二位作曲家的作品進行了評述。這十二位作曲家包括[5]：

理查・史特勞斯（Richard Strauss,1864-1949）

西貝流士（Sibelius Jean,1865-1957）

艾爾加（Elgar Edward,1857-1934）

德布西（Debussy Claude,1862-1918）

拉威爾（Raval Maurace,1875-1937）

戴流士（Deliucs Frederick,1862-1934）

布梭尼（Busnoi Ferruccio,1866-1924）

史特拉汶斯基（Strauinsky Igor,1882-1971）

荀白克（Schonberg Arnold,1874-1951）

史克里亞賓（Scriabin Alexander,1872-1915）

巴爾托克（Bartok Bela,1881-1945）

狄倫（Dieren Bernhard,1884-1936）

《現代音樂》的特色是在於將音樂歷史、音樂美學、音樂評論以及一般的技法問題有機地結合在一起，文風以較為口語的方式，而且不拘泥於對音樂學術範疇的某一個學科。因此無論是涉及音樂史或是美學，總是能暢談自如。

書中令人激賞的是蕭而化犀利的筆觸，在談到現代音樂創作時，並非僅陳述優點，有時也將現代音樂發展中的潛在弊端提出來讓讀者瞭解。例如提到現代音樂的特徵時，他曾做如下表示：「綜覽現代音樂家的總業績來看，不管他們內部個別與個別間之分歧有多大，但他們都有一個共同特點，即原來他們

註4：吳裕貞即蕭師母。

註5：本文於作曲家及音樂作品所作採用的譯名以康謳所主編之《大陸音樂辭典》為依據，因為蕭而化當時所用之譯名與今日我們所慣用者略有出入。

所設計的和聲支架，全部築基於不協和音上。這或許是逃避古典影響的自然結果；也或許是他們所完成的歷史責任的結果。溯自人類有音樂以來，第一期可稱為『太協和』時期，和聲在八度一度上，和聲發明以前。第二個時期可稱為『次太協和』時期，和聲在五度四度上，複音法時期。第三個時期可稱為『協和』時期，和聲在三度六度上，古典浪漫時期。第四個時期就現代了，據理推，此時期當可名之曰『不協和』時期，和聲在二度七度上。

　　現在音樂家們的確將歷史推向這方面來了，而且似乎近至最高峰了。不過，客觀地說，不協和而至成為音樂的中心，和初期太協和音樂中心，一樣是可以批評的。如果全部不協和，那末，和字的意義就完全改更了。它已把原義失掉，只剩一點『湊和』的意義了。與太協和時期的和字祇只『和』的原義，完全失去『湊合』的意義一樣應得追究。如果祇只『湊合』意義的音樂，我們就大有復歸原始時期的情勢，其惟一不同之點，祇在於原始時使用木石，我們現代使用高度工業產品的樂器而已。如果這種推論不致於錯誤的話，所謂現代主義這個含混的名詞，不如換作新野蠻主義較為貼切。我想，讀者諸君一定會瞭解，新野蠻主義，並非一個惡意的名詞。……」

　　有關史特拉汶斯基的芭蕾舞劇《春之祭》，他則說道：「……埋首顧旋律的考察，會誘致旋律的墮落；同樣地，完全把精神集中於純和聲的興趣，會招致與和聲之強調相應的損失；同樣地，在《春之祭》中，史氏專心於節奏，不僅使和聲

▲ 蕭而化手稿。

及旋律貧弱無力，而且也使節奏損失了活力。《春之祭》誇耀節奏，並不使音樂表現上最重要的本質的要素回復其正當的高位，而是節奏的否定與拒絕。史特拉汶斯基為節奏而犧牲了一切，但結果他不僅失去了旋律及和聲，連節奏也沒有得到。節奏在此墮落為音律了。」

此外，相對於一般有關現代音樂內容的書籍大都是以音樂史的前後發展、作曲家的作品為線條，停留在客觀的介紹，少有作者本人的評論觀點，蕭而化則經常提出自己的看法。

▲ 蕭而化在1953年編譯之《現代音樂》。

對德布西印象主義的音樂，蕭而化便曾有過一段出人意表的評論，他說：「德布西常被稱為印象主義者，但實際不是。他的方法和手法雖然很與繪畫的印象派者類似，但他的終極目的與他們的完全相反。第一，真正的音樂的印象主義，當是由自然的音響之直接記譜和轉寫而成，所謂印象派音樂即應如

此。金魚、月光的效果、水鏡等等別種的藝術的題材，當是無關的，如克魯伯所說，『不可畫眼能見的以外的東西』一樣，印象派音樂，也只應該把在自然和日常生活中耳所聽得的音響，表現於音樂罷。」

蕭而化總是謙稱自己不懂現代音樂，而且他推崇嚴格調性音樂的形象是如此的鮮明，以致使人很容易將他視為現代音樂的「絕緣體」。

回溯蕭而化著作此書的一九五○年代，正是西方現代主義音樂的先鋒派（Avant-garde）興起的最初幾年，因此他對作曲新技法的認識與國際性發展可說是同步的。而他在書中所介紹的人物，例如西貝流士、史特拉汶斯基、荀白克等人甚至都還健在，所以他對於同時代音樂家的評價，其感悟程度會比幾十年之後的現在更貼近真情實感。可想見蕭而化對於現代音樂探索的態度是積極的。

再者，本書原為譯作，是蕭而化根據英國色依爾・格訥所寫的《現代音樂概觀》所摘譯的 [6]，但是他仍本著一貫的研究精神，在文中不時加入自己批判性的論述。其文風也是值得推崇的，因為他不是一味推崇和讚頌，而是採用頭腦冷靜的、對於客觀事物的積極評價方式。因此使得本書不僅止於對現代音樂的介紹，也是台灣至今仍少有的以西洋「現代音樂」作為題材而進行評述的專書。不僅在音樂環境封閉的五○年代，足以標示著台灣在現代音樂方面研究的里程碑，時至今日它仍是學術領域中值得繼續探討與研究的著作。

註6：蕭而化，《現代音樂》，中華音樂出版，1953年，序。

樂府新詞展才情

【外文歌曲翻譯填詞】

　　誠如蕭而化所言，由於他「一生在從事音樂教育工作，幾乎時常在歌曲中兜圈子」[1]，因此雖然他的專長為作曲，但是在民國四○、五○年代，台灣的音樂教育正值起步階段，他的心力的確是多付諸於歌樂創作，而少器樂作品。甚至由於實際需要所致，從事翻譯、填詞的機會反而多於作曲。

　　蕭而化所翻譯的歌曲，以收錄在《一○一世界名歌集》者居多，全部共有二十一首。這是一九五一年游彌堅擔任台灣省教育會理事長時，為豐富中文音樂教材所推動出版的歌曲集。該歌曲集是以美國《One Hundred and One Best Songs》為藍本，由呂泉生負責選出值得推薦給中、小學學生習唱的世界名歌一百零一首。入選的歌曲主要為英、德民謠，省教育廳特別為此聘請文學造詣極佳的蕭而化負責歌曲的翻譯。蕭而化受聘後即邀請周學普、張易、劉延芳、海舟、王飛立等數人共同分擔此項任務。大家翻譯完成之後，再將最後定稿之譯詞交給呂泉生，由呂泉生進行詞曲嵌合的工作[2]。

　　其中由蕭而化擔綱翻譯的世界名歌計有《散塔蘆淇亞》、《肯達基老家鄉》、《老黑爵》等二十一首。蕭而化自從一九五一年開始參與編撰音樂課本以來，為了豐富教材曲目，他也自

註1：蕭而化，《樂府新詞選》，開明書店，1969年6月初版，序，頁1。

註2：孫芝君，《呂泉生——以歌逐夢的人生》，時報出版社，2002年，頁118。

己從事選曲翻譯的工作。除
了歐、美著名樂曲之外，選
曲範圍也包含其他地區，如
韓國的《桔梗花》、爪哇民歌
《蘇羅河之流水》、波利維亞
民謠《登上山頂》等，也成
為教科書的重要曲目。

　　因為經常譯詞、填詞的
關係，蕭而化也養成了搜集
歌詞的習慣。一九六九年六
月，由開明書店出版發行的
《樂府新詞選》，便是他擇取
自己蒐集的數百首歌詞中的
一部分編輯成書。曲目包含
學堂樂歌、藝術歌曲、抗戰
歌曲以及當時仍傳唱不息的
中、西樂曲。其中有四十首

▲ 蕭而化選輯之《樂府新詞選》，開明
　書店出版，1969 年。

是蕭而化的自選輯，包括翻譯曲目《野玫瑰》、《少年樂
手》、《問我何由醉》、創作曲《織女詞》、《陽關三疊》及民
歌填詞《台灣小調》等。以下特別由《樂府新詞選》當中選錄
幾首蕭而化的譯作以饗讀者。他的文字才情是有目共睹的，各
種題材的歌詞，或浪漫抒情，或慷慨激昂，都能透過其優美貼
切的詞藻，給人相當深刻的感受：

■ 自君別後 [3]

自君別後，歲月悠悠，千言萬語，無處訴相思。

自君別後，千言萬語無處訴相思。

哀我情懷，如何吩咐？

唯有將淚眼低回暗遮見人羞。

自君別後，思君如許，無分朝暮。

啊！我愛人，聽我悲訴，

不能相見，我心悲苦。

啊！我愛人，聽我悲訴，

不能相見，我心悲苦。

■ 音樂頌 [4]

偉大的音樂！正當那陰暗的時光，

我絆倒在人海狂瀾深處。

是你，復活了我那疲憊的心靈，

使我解脫一切世俗間的煩惱，恢復了我的力量和自信心。

悠揚的琴聲攜帶了我的心靈，向著無限歡樂之境飛騰，

使我眼前出現光明美麗的遠景，

啊！偉大神聖的藝術，讓我對你永遠讚揚永遠歌頌。

■ 鋼琴歌 [5]

聽我彈首鋼琴曲，鋼琴鍵板白如玉。

爾來辛勤頻接觸，終成親密好伴侶。

從此兩心相應和，不時同吟名家句。

聽我唱首鋼琴歌，鋼琴音色美且和。
低音響亮如雷鳴，高音如珠盤中落。
一旦觸鍵傳心聲，繞樑三日音不絕。

■ 少年樂手 [6]

（一）

那少年樂手赴戰場，靠近在敵人陣旁。
祖國的劍掛在他的腰邊，一張豎琴掛在肩上。
『音樂之邦』少年說道，『縱全世界都背棄你，
還有一劍能保護你久長，一張豎琴為你歌唱。』

（二）

那少年樂手負重傷，鎖鍊無法使他投降。
他截斷豎琴的金絲絃，使它永遠不再聲響。
『樂器之王』！少年說道，『你是愛和勇敢的象徵，
你祇為自由正義歌唱，敵人，要聽休得妄想。』

【中國民謠填詞】

　　《中國民謠合唱歌曲集》是蕭而化有計畫地整理民歌，並為之編配和聲的重要著作。在整編的過程中，他認為最麻煩的問題還是歌詞，因「歌詞好壞且不說，但都是短短歌曲，一首歌詞，短短歌曲，唱一遍可能祇需二十秒。剛一唱便完。像這

註3：蕭而化，《樂府新詞選》，同前引註1，頁158-159。

註4：蕭而化，同前註，頁151-152。

註5：蕭而化，同前註，頁163-164。

註6：蕭而化，同前註，頁119-121。

樣的歌曲定要有多首歌詞，反復反復演唱，纔能叫聽者有一點印象。[7]」因此全書一百零九首歌曲，大半由蕭而化將歌曲接長。原來沒有歌詞或歌詞不適用者，他便重新填詞。誠然民謠歌詞原本即可換來換去，但如果文學素養不足，或不瞭解當地風俗民情者，不僅是無法留住「土佬」的風味，而且若勉力為之更可能因此造成風味全失之後果。於此蕭而化展現的不僅止於文思泉湧與識多見廣，在風俗俚語的表現上，更是充分流露出潛存於其個性中的幽默感，令人在欣賞其作品時，在讚嘆之餘總不免於會心的一笑。

茲舉《中國民謠合唱歌曲集》中之《招魂》為例，以博君一璨：

■ 招魂 [8]

啊！人喲短了氣，魂啊魄啊散，這那難為了招魂旛。

看，兀那巫師跳，真啊真好笑，這那真個喂見鬼了，

天，阿莫阿拉姆，那姆阿莫阿，一佛出竅二佛仙，

唱的是甚麼天，阿莫阿拉姆，那姆阿莫阿，

一佛出竅二佛仙，唱的是甚麼天，

我的天，地，我的地，呀，人哇人死了短口氣，乙亞乙亞喂，

那邊個山上乙亞喂來個小姑娘。

此外在他所編著的音樂教材當中，亦常見他為中國古調或台灣小調填詞，文字雋永、語多深情，字裏行間經常流露出屬於中國文人所特有的對生命的沉思與感懷。以下舉出數例以饗讀者：

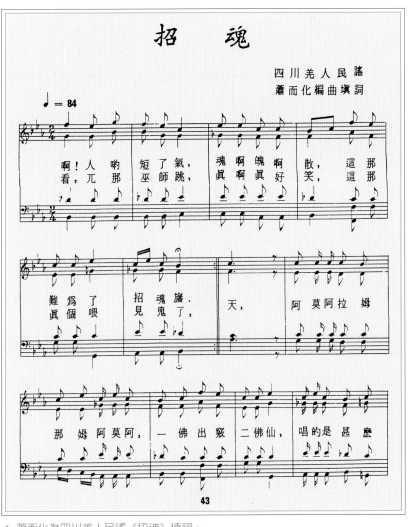

▲ 蕭而化為四川羌人民謠《招魂》填詞。

■ 女兒正十七 [9]

女兒正十七，身裁不高不低。

做事一幅大人相，笑起來小頑皮。

婆家沒有著落，媽媽天天在著急。

註7：蕭而化，《中國民謠合唱曲集》，開明書店，1967年5月5版，序，頁5-6。

註8：蕭而化，《中國民謠合唱曲集》，開明書店，1967年5月5版，序，頁43-44。

註9：蕭而化，《樂府新詞選》，前引註1，頁173-176。

好像就是沒人要，老了女兒在家裏。

「媽媽急點甚麼？別把頭髮急脫。
一家大小事正多，無事莫把心焦灼。」

女兒正十七，身裁不高不低。
做事一幅大人相，笑起來小頑皮。

婆家沒有著落，媽媽天天在著急。
好像就是沒人要，老了女兒在家裏。

「媽媽想事好笑，真是自找煩惱。
兒孫自有兒孫福，沒事操心令人老。」

女兒正十七，出落得像花枝。
會說會做會裁衣，笑起來小頑皮。

婆家沒有著落，媽呀沒有好著急！
兒孫自有兒孫福，那知後人不如你？

■ 台灣小調 [10]

我愛台灣風光好，唱個台灣調。
台灣調裏多好音，傳來很古老。

祖先遺愛代代傳，都由歌聲道。
此意綿綿長又易解，一聽便會了。

我愛台灣風光好，唱個台灣調。
台灣調裏多清音，傳來很古老。
祖父唱過爸爸唱，接代不用教。
諸事相傳皆餘物，歌聲纔是寶。

我愛台灣風光好，唱個台灣調。
台灣調裏有德音，傳來很古老。
一唱百聲都來和，千人同一調。
唱到會心得意處，相視一微笑。

▓ 陽關三疊[11]

聽一疊陽關，新愁湧生。與君為別兮，江水之濱。
前路漫漫兮，夜宿曉征。祝君抖擻兮，宜雨宜風。

聽二疊陽關，愁思益湧。與君為別兮，垂楊之蔭。
別酒一杯兮，勸君更盡。祝君前路兮，風調雨順。

聽三疊陽關，與君分手。送君三程兮，別思悠悠。
望君珍重兮，漫漫前路。
期君再見兮，時之未久。

註10：蕭而化，《樂府
　　　新詞選》，同前
　　　註，頁180-
　　　182。

註11：蕭而化，《樂府
　　　新詞選》，同前
　　　註，頁178-
　　　180。

【《舊瓶集》的迷思】

　　蕭而化在平常的日子中總愛隨興寫些舊體散文詩，此無他意，只爲看書時有感而發而不得不寫之故，偶而則抒發對事物的一些看法與感懷。他曾將這些即興之作收錄在一本自題爲《舊瓶集》的手稿中，全集一共二六七首，其中包括初抵東京時所寫的詩作[12]。「舊瓶」是否即爲舊瓶新酒之解，則不得而知。倘若是，又意所何指？於此我們已無法想像或作任何揣測。但由以下附錄的序詩一首以及幾首作品的選錄，或許可以爲我們帶來些許想像的空間，並對蕭而化有較進一步的認識。

■ 序詩

某日讀報時，忽爾發奇想。書誌有心得，摘編作吟唱。

句就散文體，華新古樣式。隨即一試手，似亦無不當。

惟有打油氣，功力不臻上。梵志拍手笑，小子有希望。

■ 閱覽天文圖有感

聞涉天文圖，遊心大宇宙。太陽恒河沙，億萬紀其數。

時空計光年，極思無法透。行星等微塵，我人竟何有！

念之心木然，感慨沈吟久。

■ 沈喻吟

事有忌明言，古記日風之。更有兜率路，說史或吟詩。

註12：請參考本書「藝術生命的轉折」一節。

所以有等人，敏感於文藝。聞風真認雨，實不幸之極。

■ 讀書有感

一部西洋史，滿充是血腥。古代內主奴，外向為侵陵。一是在
強權，至聖仰戰神。耶穌設教義，四海為弟兄。當時對症投，
上下同歸心。事過境亦遷，黨性生兵戎（現代之黨門，完全依
基督教之法設計）。由教復返政，主義尚國風（近代有國家主
義之熱狂）。瘋狂相殺戮，吾歌無所終。

■ 水滸冤獄片語

那由你分說，一索綑倒地。情知
不是話，屈招且成罪。豈怕皮肉
苦，所以沈住氣。掙得性命出，
卻來再理會。

■ 幻想曲

我生愛山水，對畫每入神。故鄉
丘陵地，氣象難崢嶸。每意前山
拔地起，嵯峨峙聳入青雲。周環
萬里內，動輒出奇峰。深溪激石
聞流水，半空松聲聞瀑聲。歸樵
小橋外，人在畫圖中。

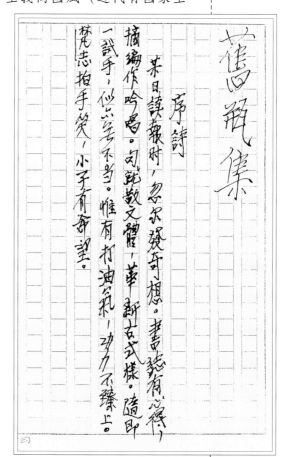

▲ 蕭而化《舊瓶集》的手稿。

音樂作品介紹

　　蕭而化的音樂作品其種類包括鋼琴曲、交響樂與歌樂，唯其相關譜稿皆因歲月流轉、人事更迭、環境變遷的因素，以致目前除僅有部分散見於中、小學音樂課本與各歌曲集中的獨唱或合唱曲之外，多已散逸無蹤而成了歷史的陳跡。有人說過他的「平行調」鋼琴曲三十餘首，是採用了國樂曲在鋼琴樂器上演奏的新嘗試[1]；也有人說他曾經創作出深具中國韻味的一系列古詩詞獨唱曲，是不受調性制約的神來之筆[2]。唯種種說詞目前也僅能作為我們想像的參考。而這也是在回顧蕭而化生命的樂章當中最大的遺憾。

　　蕭而化為音樂教材而寫的歌樂總是兼具童趣與教育意義，例如《卡農歌》採用卡農的音樂形式；《學唱歌》則強調音階的進行，其歌詞內容與音樂內容的配合自然而貼切。在以鋼琴為伴奏的歌樂中，則非常注重鋼琴的變化，幾乎每一首都會隨歌詞意境的不同而產生各具特色的織體。如果說歌曲是主體而伴奏是背景的話，則蕭而化舖陳背景以突出主體的效果還是頗具巧思的。

《國旗頌》

　　這是一首頗具規模的大調式四部合唱曲，單二部的曲式結

構，第二樂段為副歌。全曲 a、b、a、b 結束在 b 的副歌上，副歌 b 與 a 具同等重要之地位。

a 段歌曲以穩重的四分音符強調有力度的號召性，八分音符對位式的伴奏則猶如色彩豐富的管絃樂團，其連續上行與下行絃樂似的效果與歌曲的鏗鏘有力在緊密的配合之下，完美地營造出全曲雄偉的氣勢。

b 段以切分音進入的旋律，強調的是熱情與燦爛。依然以流暢織體行進的伴奏，則以更多變化音來豐富這個段落活躍的氣氛，並因而引發更多的張力。

該樂曲原為應中華合唱團之演唱而寫作，其後他們為了與管絃樂團配合演出，曾委請作曲家蔡盛通教授改編為管絃樂伴奏。蔡教授回憶起第一次看到該譜的情境時，仍然有著「震驚」的深刻印象。因為他雖已有過無數改編的經驗，卻是第一次看見合唱伴奏譜已具管絃樂織體的架構，甚至與韓德爾《彌賽亞》之風格不分軒輊。他一方面因為無需再費太大的心力改寫而覺得省心，另一方面則對蕭而化老師作曲之專業能力有更深一層的敬佩。

《黃鶴樓》

這是根據唐朝詩人崔顥有名的詩句「昔人已乘黃鶴去，此地空餘黃鶴樓，黃鶴一去不復返，白雲千載空悠悠。晴川歷歷漢陽樹，芳草萋萋鸚鵡洲。日暮鄉關何處是，煙波江上使人愁。」所譜寫的歌樂。全曲依據詩詞分為兩個自然段落，彼此

註 1：請見《中國民歌精華》，序，國家圖書館藏書。

註 2：見本書「培養作曲人才」一節。

之間並沒有相互的對比。歌曲是五聲音階的旋律。節奏相當緩慢，頗有吟詩誦詞的風雅感覺。鋼琴伴奏大致與歌曲一致，其半音化的配置則別具一格，除了低音聲部的半音走向饒富變化外，聲部之間的半音變化也以偏音的運用為主，為全曲的中國風味染上了豐富的色彩。

《織女詞》

全曲分 a、b 兩個段落，a 段伴奏的織體以八分音符交錯與分層寫作的方式模仿織布機運作的聲響，低音線條的旋律走向也相當活躍，生動地刻劃出織女忙碌工作的背景。

b 段十六分音符的流動，將場景移到寬闊無垠的銀河，隨著分層寫作的模式再現並以密集的織體展現，令人不得不聯想到織女與牛郎情話綿綿的甜蜜。

相較之下，五聲性的歌曲旋律反而顯得單純而優美。它清新地飄在鋼琴舖陳出來的情境之上，深情的織女坐在雲端輕吟低唱的形象，則若隱若現。

《遠別離》

該樂曲的詞選自清朝詩人王文治的同名詩作，「遠別離，古來乃有后羿妻，竊取羿弓射九日，遂服仙藥醉深閨，纖衣直入廣寒往，飛升不用雲為梯。瑤台幾千載，朝墮暮還在，逞嬋娟於萬里清輝，表獨立於一泓之小海。朝夕無與偕，容華空光彩，念此孤棲堪嘆息，直不如人間多慕愛。」

這是個行板的樂曲，鋼琴前奏較長，由八度音程下行所牽引而出的一段抒情性琴音，帶著寧靜而攸遠的氣氛。

歌曲旋律帶有板腔體戲曲的風味特色。鋼琴伴奏則持續前奏的風格，其線條化的織體與歌唱弱起八分音符形成了綿延不絕的對位關係，加深了全曲黯然神銷的情愁。

《說與諸少年》

「說與諸少年，涕淚莫滂沱，吳山立馬待，劍影共婆娑。千古英靈不昧，點丹心不滅。千古英靈不昧，點丹心不滅。前進！莫延俄，前進，莫延俄，不見梅花嶺，俠骨九原多。惟壯，弔雄鬼更高歌，劉候枹鼓，一曲壯山河，留取人間正氣，不負生平師友，共挽魯陽戈，共挽魯陽戈，共挽魯陽戈，共挽魯陽戈，行矣，行矣！諸年少，頑虜奈吾何，頑虜奈吾何。」

這首無伴奏的四部合唱曲是蕭而化在國立福建音專任內所寫。當時適逢國家面臨日寇入侵，全國同胞陷入國破家亡，民族滅絕的關鍵時期。在此大時代的災難衝擊下，全國軍民必須起而抗戰，為國為家犧牲奮鬥。該樂曲即是以此為出發點，希望藉由此曲喚起年青的下一代正視國家民族的災難，從渾渾噩噩、不識愁滋味的夢中及時覺醒，共同積極地參與抗日聖戰的行列。

全曲由三個樂段 a、b、c 組成，a 段起始是和聲式四部合唱，氣勢磅礴有力。緊接著是三重模仿復調織體，慷慨激昂的歌詞在各線條的交錯中，產生眾志成城的輝煌效果。「前進！

莫延俄，前進，莫延俄……」b、c又回到主調織體，強而有力的節奏感與氣勢，一直維持到全曲終了。

《反共復國歌》

「打倒俄寇，反共產，反共產。消滅朱毛，殺漢奸，殺漢奸。收復大陸，解救同胞，服從領袖，完成革命。三民主義實行，中華民國復興，中華復興，民國萬歲，中華民國萬萬歲。」

全曲僅十八個小節，單二曲式，卻是精悍有力的進行曲風格。由四個四分音符所引出來的疊句是主要的旋律特徵，以曲調的重復性造成歌詞宣誓性的最大效果，尤其是結束前的四小節，八分音符的連續將全曲引至最有力的高潮點。

此曲是根據先總統　蔣公訓詞所譜寫的愛國歌曲，全曲旋律動聽流暢；歌詞及曲調雄渾有力，充分表現出全國上下同心同力，達成復國的期許。它是在台灣光復初期為全國各集會場合必定播放的歌曲，例如當時台灣的電影院在電影播放完畢之後，均須依規定播放。甚至一直到台灣解嚴之前，仍不時在公共場合可聽到此曲；或成為重要場合經常演唱的曲目。同時也是全國中、小學音樂課本當中的指定歌曲。走過這個時期的台灣人子民沒有人會對這個曲子感到陌生的。

蕭而化所作的樂曲雖然有限，但這首以簡練的音樂手法所譜寫的時代歌曲，卻已成為千千萬萬台灣人民深刻烙印在心田深處的歌曲，並且在歷史的腳步中留下了值得追憶的片段。

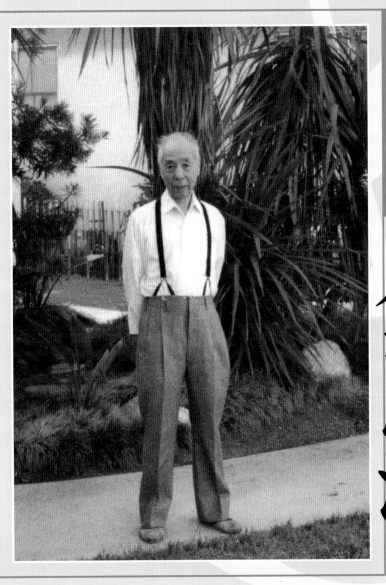

著作等身
金匱滿

蕭而化年表

年代	大事紀
1906年	◎ 清光緒 32 年 6 月 29 日（農曆 5 月初 8 日），出生於江西省萍鄉縣赤山鄉石洞口東村，排行老大。（與清朝末代皇帝宣統同年） ◎ 父蕭師兆、母劉暄之。
1908年（2歲）	◎ 清光緒3年，在東村。（清光緒帝德宗與母后慈禧於是年同時辭世）
1909年（3歲）	◎ 清宣統元年，在東村。（宣統皇帝即位，時年3歲，由其生父攝政）
1911年（5歲）	◎ 清宣統3年，在東村。（是年10月　國父領導之革命成功，推翻滿清帝制建立中華民國，此即史上有名之辛亥革命）
1916年（10歲）	◎ 民國 5 年，在萍鄉東部里山外祖父家讀書。（學習古文、詩詞）
1921年（15歲）	◎ 前往長沙，就讀嶽雲中學。
1925年（19歲）	◎ 前往上海，入立達學園，師從豐子愷等學習美術、音樂。
1928年（22歲）	◎ 前往浙江杭州，入國立杭州藝術專科學校研究院。 ◎ 與立達學園的同學吳裕珍結婚。
1929年（23歲）	◎ 在杭州，長子堉勝出生。
1930年（24歲）	◎ 前往江西南昌，先後在省立女子職業學校及省立第二中學任職。
1933年（27歲）	◎ 兼任江西省推行音樂教育委員會《音樂教育》月刊編輯。
1935年（29歲）	◎ 前往日本東京，入國立上野東京音樂學校學習理論作曲。
1936年（30歲）	◎ 在日本。（代表女方家長，為二妹而平主持婚禮）
1937年（31歲）	◎ 在日本。（中日發生七七事變，抗日戰爭開始）
1938年（32歲）	◎ 自日歸國，回萍鄉。（在萍鄉接待來訪的豐子愷師，並隨後陪伴遊歷湖南各縣市）
1939年（33歲）	◎ 任職廣西藝術專科學校。
1940年（34歲）	◎ 4月任職江西音樂師資訓練班。
1942年（36歲）	◎ 任職江西萍鄉中學。
1943年（37歲）	◎ 3 月往福建永安，任國立福建音樂專科學校教務主任。 ◎ 7月任國立福建音樂專科學校代理校長。

年代	大事紀
1944年（38歲）	◎ 8 月任國立福建音樂專科學校校長。
1945年（39歲）	◎ 12 月卸任國立福建音樂專科學校校長職務，繼續任教於該校。
1946年（40歲）	◎ 前往台灣旅遊，在台期間被延聘為光復後台灣省立師範學院音樂專修科主任。
1948年（42歲）	◎ 擔任台灣省立師範學院音樂系第一任系主任。
1949年（43歲）	◎ 卸下台灣省立師範學院音樂系主任一職，繼續擔任音樂理論教授。
1951年（45歲）	◎ 出版《初中音樂》（台灣省教育會出版）。
1955年（49歲）	◎ 6 月出版《初中音樂》（大中書局出版）。
1956年（50歲）	◎ 1 月出版《新編高中音樂》（復興書局出版）。
1957年（51歲）	◎ 「中華民國音樂學會」成立，擔任常務理事一職。 ◎ 8 月開始擔任國立藝術專科學校理論作曲組教授。 ◎ 出版《新編初中音樂》（復興書局出版）。 ◎ 出版《蕭而化歌曲六首》（樂人出版社出版）。
1958年（52歲）	◎ 出版《音樂欣賞講話》（大中書局出版）。 ◎ 於「中華民國音樂學會」發表學術論文《節奏原論》。
1960年（54歲）	◎ 出版《和聲學》（上）（開明書店出版）。
1961年（55歲）	◎ 7 月出版《和聲學》（下）（開明書店出版）。
1963年（57歲）	◎ 8 月出版《興華初中音樂》（開明書店出版）。
1964年（58歲）	◎ 1 月出版《初級中學音樂》（正中書局出版）。 ◎ 出版《時間藝術結晶法》。
1965年（59歲）	◎ 出版《高職音樂》（復興書局出版）。
1967年（61歲）	◎ 1 月出版《中國民謠合唱曲集》（開明書店出版）。 ◎ 2 月出版《音群之法則》（開明書店出版）。
1968年（62歲）	◎ 擔任國立編譯館國民小學音樂課本編輯小組主任委員。 ◎ 擔任國立編譯館國民中學音樂課本編輯小組編輯委員。 ◎ 擔任國立編譯館國民中學音樂選修課本編輯小組主任委員。 ◎ 10 月出版《基礎對位法》（開明書店出版）。

創作的軌跡

年代	大事紀
1969年（63歲）	◎ 3 月擔任《中華民國音樂年》專輯之編輯委員。 ◎ 6 月出版《樂府新詞選》（開明書店出版）。
1971年（65歲）	◎ 4 月出版《實用對位法》（開明書店出版）。
1972年（66歲）	◎ 10 月以健康欠佳申請退休。
1977年（71歲）	◎ 3 月赴美國定居洛杉磯。
1985年（79歲）	◎ 12 月 21 日上午壽終正寢於洛杉磯寓所。

蕭而化作品一覽表

器 樂 曲	
作 品	刊 載 處
勝利進行曲（軍樂隊用譜）	福建省知識青年志願從軍徵集委員會編印

獨 唱 歌 曲		
作 品	作 詞 者	刊 載 處
古崗湖畔	夏明翼	中、小學音樂課本
反共復國歌	蔣中正	中、小學音樂課本
看譜唱歌	蕭而化	中、小學音樂課本
學唱歌	蕭而化	中、小學音樂課本
輕唱	蕭而化	中、小學音樂課本
貧女		中、小學音樂課本
天池歌	胡軌	《中華民族歌曲選集》改造出版社，李中和編
遠別離	清 王文治	《中華民族歌曲選集》改造出版社，李中和編
織女歌	蕭而化	《中華民族歌曲選集》改造出版社，李中和編
黃鶴樓	唐 催灝	《中華愛國歌曲選集》國立編譯館編印
陶淵明擬古詩二首	晉 陶淵明	《蕭而化歌曲六首》樂人出版社
西湖好	宋 歐陽修	《蕭而化歌曲六首》樂人出版社
誰道閒情拋棄久	宋 歐陽修	《蕭而化歌曲六首》樂人出版社
慎言歌	蕭而化	《國民生活歌曲》教育部文化局編印
森林之歌	盧元駿	《國民生活歌曲》教育部文化局編印
知識青年軍歌	鄭傑民	福建省知識青年志願從軍徵集委員會編印

合　唱　曲		
作　品	詞　曲　來　源	刊　載　處
江村暮色（三部合唱）	詞：元　劉秉忠 　　宋　戴復古 　　元　黃庚	中、小學音樂課本
國旗飄揚（二部合唱）	王筱雲	中、小學音樂課本
短歌行（二部合唱）	王雪真	中、小學音樂課本
卡農歌（二部卡農）	蕭而化	中、小學音樂課本
國旗頌（四部合唱）	黎世芬	中華合唱團教材
說與諸少年（四部合唱）		《青年救國歌選》歐陽如萍、陳如雲 編
一息尚存（四部合唱）		《青年救國歌選》歐陽如萍、陳如雲 編
偉大的　國父	何志浩	
有每一分鐘時光中	蔣經國	
現代醫藥頌		

合　唱　編　曲　或　和　聲　配　置		
作　品	詞　曲　來　源	刊　載　處
滿江紅	中國古調，岳飛詞	中、小學音樂課本
江村	詞：元 戴復古、黃庚 曲調：英國民謠	中、小學音樂課本
蘇武牧羊	中國古調	中、小學音樂課本
大同府	山西民謠	中、小學音樂課本
道情	中國道教曲	中、小學音樂課本

作 品	詞 曲 來 源	刊 載 處
民國前學校終業式歌	梁啓超詞	中、小學音樂課本
赴敵要奮勇（二部合唱）	Kittedge曲	中、小學音樂課本
紫竹調	山東民歌	《中國民謠合唱曲集》開明書店出版
五更調	中國民謠	《中國民謠合唱曲集》開明書店出版
鳳陽花鼓	安徽民歌	《中國民謠合唱曲集》開明書店出版
繡荷包	山西民歌	《中國民謠合唱曲集》開明書店出版
一根扁擔	河南民歌	《中國民謠合唱曲集》開明書店出版
無錫景	江蘇民歌	《中國民謠合唱曲集》開明書店出版
大同府	山西民歌	《中國民謠合唱曲集》開明書店出版
陽關曲	甘肅民歌	《中國民謠合唱曲集》開明書店出版
補缸	廣東民歌	《中國民謠合唱曲集》開明書店出版
南風歌	雲南民歌	《中國民謠合唱曲集》開明書店出版
孟姜女	中國民謠	《中國民謠合唱曲集》開明書店出版
小白菜	河北民歌	《中國民謠合唱曲集》開明書店出版
美哉中華	中國民謠	《中國民謠合唱曲集》開明書店出版
江湖行	中國民謠	《中國民謠合唱曲集》開明書店出版
蘇武牧羊	中國古調	《中國民謠合唱曲集》開明書店出版
招魂	四川民歌	《中國民謠合唱曲集》開明書店出版
數蛤蟆	四川民歌	《中國民謠合唱曲集》開明書店出版
鬧書房	甘肅民歌	《中國民謠合唱曲集》開明書店出版
想起了	河北民歌	《中國民謠合唱曲集》開明書店出版

作　品	詞 曲 來 源	刊 載 處
賞月	台灣民歌	《中國民謠合唱曲集》開明書店出版
寒漠甘泉	西藏民歌	《中國民謠合唱曲集》開明書店出版
高山鳥語	河北民歌	《中國民謠合唱曲集》開明書店出版
割麥歌	甘肅民歌	《中國民謠合唱曲集》開明書店出版
儸儸塞巴	西康民歌	《中國民謠合唱曲集》開明書店出版
小郎還家	陝西民歌	《中國民謠合唱曲集》開明書店出版
一隻麻雀	陝西民歌	《中國民謠合唱曲集》開明書店出版
清早起來	陝西民歌	《中國民謠合唱曲集》開明書店出版
築城歌	青海民歌	《中國民謠合唱曲集》開明書店出版
清江河	湖北民歌	《中國民謠合唱曲集》開明書店出版
妹妹想死你	山西民歌	《中國民謠合唱曲集》開明書店出版
沂蒙小調	山東民歌	《中國民謠合唱曲集》開明書店出版
湖南情歌	湖南民歌	《中國民謠合唱曲集》開明書店出版
盤歌	貴州民歌	《中國民謠合唱曲集》開明書店出版
送郎	雲南民歌	《中國民謠合唱曲集》開明書店出版
我的家	四川民歌	《中國民謠合唱曲集》開明書店出版
玫瑰花兒為誰開	四川民歌	《中國民謠合唱曲集》開明書店出版
月兒落西斜	四川民歌	《中國民謠合唱曲集》開明書店出版
日翁獨咱	西康民歌	《中國民謠合唱曲集》開明書店出版
尤子巴目	西康民歌	《中國民謠合唱曲集》開明書店出版
西藏情歌	西藏民歌	《中國民謠合唱曲集》開明書店出版

創作的軌跡

作品	詞曲來源	刊載處
等待薩馬雅	蒙古民歌	《中國民謠合唱曲集》開明書店出版
烏拉山的那些個	綏遠民歌	《中國民謠合唱曲集》開明書店出版
玩燈	甘肅民歌	《中國民謠合唱曲集》開明書店出版
四季花開	青海民歌	《中國民謠合唱曲集》開明書店出版
城上跑馬	綏遠民歌	《中國民謠合唱曲集》開明書店出版
山地舞曲	台灣民歌	《中國民謠合唱曲集》開明書店出版
美人美酒	雲南民歌	《中國民謠合唱曲集》開明書店出版
在那遙遠的地方	青海民歌	《中國民謠合唱曲集》開明書店出版
菜子花兒黃	青海民歌	《中國民謠合唱曲集》開明書店出版
割韭菜	甘肅民歌	《中國民謠合唱曲集》開明書店出版
賣胰子	綏遠民歌	《中國民謠合唱曲集》開明書店出版
盼佳期	綏遠民歌	《中國民謠合唱曲集》開明書店出版
馬上樂	綏遠民歌	《中國民謠合唱曲集》開明書店出版
送四門	綏遠民歌	《中國民謠合唱曲集》開明書店出版
山曲（一）	綏遠民歌	《中國民謠合唱曲集》開明書店出版
山曲（二）	綏遠民歌	《中國民謠合唱曲集》開明書店出版
探親家	河北民歌	《中國民謠合唱曲集》開明書店出版
盼佳期	山西民歌	《中國民謠合唱曲集》開明書店出版
女兒正十七	陝西民歌	《中國民謠合唱曲集》開明書店出版
花	陝西民歌	《中國民謠合唱曲集》開明書店出版
花不逢春不開花	陝西民歌	《中國民謠合唱曲集》開明書店出版

作　品	詞 曲 來 源	刊 載 處
朵馬拉回來	青海民歌	《中國民謠合唱曲集》開明書店出版
巴里拉	西康民歌	《中國民謠合唱曲集》開明書店出版
金沙江	西康民歌	《中國民謠合唱曲集》開明書店出版
不見	西康民歌	《中國民謠合唱曲集》開明書店出版
醉鬼歌	西康民歌	《中國民謠合唱曲集》開明書店出版
農家盼	廣西民歌	《中國民謠合唱曲集》開明書店出版
孤雁	河北民歌	《中國民謠合唱曲集》開明書店出版
東家么妹	四川民歌	《中國民謠合唱曲集》開明書店出版
為啥不回家	四川民歌	《中國民謠合唱曲集》開明書店出版
流浪的合薩克	新疆民歌	《中國民謠合唱曲集》開明書店出版
折起你的蓋頭來	新疆民歌	《中國民謠合唱曲集》開明書店出版
快樂歌	新疆民歌	《中國民謠合唱曲集》開明書店出版
蒙古情歌	蒙古民歌	《中國民謠合唱曲集》開明書店出版
小黃鸝鳥	蒙古民歌	《中國民謠合唱曲集》開明書店出版
桃花心樹	蒙古民歌	《中國民謠合唱曲集》開明書店出版
望郎	廣西民歌	《中國民謠合唱曲集》開明書店出版
小拜年	東北民歌	《中國民謠合唱曲集》開明書店出版
美麗的笑容	新疆民歌	《中國民謠合唱曲集》開明書店出版
貴州山歌	貴州民歌	《中國民謠合唱曲集》開明書店出版
跳紛牆	陝西民歌	《中國民謠合唱曲集》開明書店出版
春	山西民歌	《中國民謠合唱曲集》開明書店出版

創作的軌跡

作　品	詞 曲 來 源	刊 載 處
十送	江西民歌	《中國民謠合唱曲集》開明書店出版
我懷念多爾瑪	蒙古民歌	《中國民謠合唱曲集》開明書店出版
一顆豆子	四川民歌	《中國民謠合唱曲集》開明書店出版
天天括風	綏遠民歌	《中國民謠合唱曲集》開明書店出版
紅河波浪	雲南民歌	《中國民謠合唱曲集》開明書店出版
茉莉花	東北民歌	《中國民謠合唱曲集》開明書店出版
克瑪利之歌	新疆民歌	《中國民謠合唱曲集》開明書店出版
美麗	新疆民歌	《中國民謠合唱曲集》開明書店出版
青草發芽	雲南民歌	《中國民謠合唱曲集》開明書店出版
山歌	西藏民歌	《中國民謠合唱曲集》開明書店出版
新年好	陝西民歌	《中國民謠合唱曲集》開明書店出版
路邊對答	陝西民歌	《中國民謠合唱曲集》開明書店出版
掛紅燈	綏遠民歌	《中國民謠合唱曲集》開明書店出版
目蓮救母	中國古調	《中國民謠合唱曲集》開明書店出版
中秋	綏遠民歌	《中國民謠合唱曲集》開明書店出版
迎賓	四川民歌	《中國民謠合唱曲集》開明書店出版
掏洋芋	河北民歌	《中國民謠合唱曲集》開明書店出版
田園樂	台灣山地民謠	《中國民謠合唱曲集》開明書店出版
台灣小調	台灣小調	《中國民謠合唱曲集》開明書店出版
畫扇面	綏遠民歌	《中國民謠合唱曲集》開明書店出版
雨不灑花花不紅	雲南民歌	《中國民謠合唱曲集》開明書店出版

作　品	詞　曲　來　源	刊　載　處
山歌	陝西民歌	《中國民謠合唱曲集》開明書店出版
蓮花	浙江民歌	《中國民謠合唱曲集》開明書店出版
採茶撲蝶	福建民歌	《中國民謠合唱曲集》開明書店出版

註：詞曲來源係依據刊載處之樂譜所示。

中　國　曲　調　填　詞	
作　品	刊　載　處
跳舞歌（甘肅）	中、小學音樂課本
江河波浪（雲南）	中、小學音樂課本
陽關曲（甘肅）	中、小學音樂課本
山歌（西藏）	中、小學音樂課本
打鞦韆（東北）	中、小學音樂課本
打魚（雲南）	中、小學音樂課本
我愛台灣（台灣）	中、小學音樂課本
立志歌（甘肅）	中、小學音樂課本
築路歌（雲南）	中、小學音樂課本
孟姜女	《中國民謠合唱曲集》開明書店出版
小白菜（河北）	《中國民謠合唱曲集》開明書店出版
江湖行	《中國民謠合唱曲集》開明書店出版
一根扁擔（河南）	《中國民謠合唱曲集》開明書店出版
南風歌（雲南）	《中國民謠合唱曲集》開明書店出版

作　品	刊　載　處
招魂（四川）	《中國民謠合唱曲集》開明書店出版
想起了（河北）	《中國民謠合唱曲集》開明書店出版
高山鳥語（河北）	《中國民謠合唱曲集》開明書店出版
儸儸塞巴（西康）	《中國民謠合唱曲集》開明書店出版
小郎還家（陝西）	《中國民謠合唱曲集》開明書店出版
一隻麻雀（陝西）	《中國民謠合唱曲集》開明書店出版
清早起來（陝西）	《中國民謠合唱曲集》開明書店出版
妹妹想死你（山西）	《中國民謠合唱曲集》開明書店出版
湖南情歌（湖南）	《中國民謠合唱曲集》開明書店出版
盤歌（貴州）	《中國民謠合唱曲集》開明書店出版
我的家（四川）	《中國民謠合唱曲集》開明書店出版
月兒落西斜（四川）	《中國民謠合唱曲集》開明書店出版
日翁獨咱（西康）	《中國民謠合唱曲集》開明書店出版
尤子巴目（西康）	《中國民謠合唱曲集》開明書店出版
西藏情歌（西藏）	《中國民謠合唱曲集》開明書店出版
等待薩馬雅（蒙古）	《中國民謠合唱曲集》開明書店出版
烏拉山的那些個（綏遠）	《中國民謠合唱曲集》開明書店出版
城上跑馬（綏遠）	《中國民謠合唱曲集》開明書店出版
在那遙遠的地方（青海）	《中國民謠合唱曲集》開明書店出版
菜子花兒黃（青海）	《中國民謠合唱曲集》開明書店出版
賣胰子（綏遠）	《中國民謠合唱曲集》開明書店出版

作　品	刊　載　處
盼佳期（綏遠）	《中國民謠合唱曲集》開明書店出版
送四門（綏遠）	《中國民謠合唱曲集》開明書店出版
山曲（一）（綏遠）	《中國民謠合唱曲集》開明書店出版
山曲（二）（綏遠）	《中國民謠合唱曲集》開明書店出版
探親家（河北）	《中國民謠合唱曲集》開明書店出版
盼佳期（山西）	《中國民謠合唱曲集》開明書店出版
女兒正十七（陝西）	《中國民謠合唱曲集》開明書店出版
花（陝西）	《中國民謠合唱曲集》開明書店出版
朵馬拉回來（青海）	《中國民謠合唱曲集》開明書店出版
巴里拉（西康）	《中國民謠合唱曲集》開明書店出版
金沙江（西康）	《中國民謠合唱曲集》開明書店出版
不見（西康）	《中國民謠合唱曲集》開明書店出版
醉鬼歌（西康）	《中國民謠合唱曲集》開明書店出版
農家盼（廣西）	《中國民謠合唱曲集》開明書店出版
孤雁（河北）	《中國民謠合唱曲集》開明書店出版
為啥不回家（新疆）	《中國民謠合唱曲集》開明書店出版
流浪的哈薩克（新疆）	《中國民謠合唱曲集》開明書店出版
快樂歌（新疆）	《中國民謠合唱曲集》開明書店出版
蒙古情歌（蒙古）	《中國民謠合唱曲集》開明書店出版
小黃鸝鳥（蒙古）	《中國民謠合唱曲集》開明書店出版
桃花心樹（蒙古）	《中國民謠合唱曲集》開明書店出版

創作的軌跡

作　品	刊　載　處
望郎（廣西）	《中國民謠合唱曲集》開明書店出版
小拜年（東北）	《中國民謠合唱曲集》開明書店出版
美麗的笑容（新疆）	《中國民謠合唱曲集》開明書店出版
跳粉牆（陝西）	《中國民謠合唱曲集》開明書店出版
春（山西）	《中國民謠合唱曲集》開明書店出版
十送（江西）	《中國民謠合唱曲集》開明書店出版
我懷念多爾瑪（蒙古）	《中國民謠合唱曲集》開明書店出版
一顆豆子（四川）	《中國民謠合唱曲集》開明書店出版
天天括風（綏遠）	《中國民謠合唱曲集》開明書店出版
克瑪利之歌（新疆）	《中國民謠合唱曲集》開明書店出版
美麗（新疆）	《中國民謠合唱曲集》開明書店出版
青草發芽（雲南）	《中國民謠合唱曲集》開明書店出版
山歌（西藏）	《中國民謠合唱曲集》開明書店出版
新年好（陝西）	《中國民謠合唱曲集》開明書店出版
路邊對答（陝西）	《中國民謠合唱曲集》開明書店出版
中秋（綏遠）	《中國民謠合唱曲集》開明書店出版
迎賓（四川）	《中國民謠合唱曲集》開明書店出版
山歌（陝西）	《中國民謠合唱曲集》開明書店出版
蓮花（浙江）	《中國民謠合唱曲集》開明書店出版
採茶撲蝶（福建）	《中國民謠合唱曲集》開明書店出版
五更調	《中國民謠合唱曲集》開明書店出版

外 文 歌 曲 譯 詞	
作 品	刊 載 處
散塔露淇亞	中、小學音樂課本
風鈴草	中、小學音樂課本
海上奇遇記	中、小學音樂課本
少年樂手	中、小學音樂課本
肯達基老家鄉	中、小學音樂課本
啊！頓河	中、小學音樂課本
我的邦妮	中、小學音樂課本
蘇羅河之流水	中、小學音樂課本
桔梗花	中、小學音樂課本
野玫瑰	中、小學音樂課本
白髮吟	中、小學音樂課本
老黑爵	中、小學音樂課本
學唱歌	中、小學音樂課本
古情歌	中、小學音樂課本
高山薔薇	中、小學音樂課本
我的故鄉	中、小學音樂課本
約斯蘭催眠曲	中、小學音樂課本
婚禮進行曲	《一〇一世界名歌集》台灣省教育會出版
催眠曲	《一〇一世界名歌集》台灣省教育會出版
你會將我想起	《一〇一世界名歌集》台灣省教育會出版

作　品	刊　載　處
再見	《一〇一世界名歌集》台灣省教育會出版
問我何由醉	《一〇一世界名歌集》台灣省教育會出版
女嬪相之歌	《一〇一世界名歌集》台灣省教育會出版
當燕子南飛時	《一〇一世界名歌集》台灣省教育會出版
我心戀高原	《一〇一世界名歌集》台灣省教育會出版
聽那杜鵑啼	《一〇一世界名歌集》台灣省教育會出版
音樂頌	《世界名歌集一一〇曲》全音樂譜出版
聖母頌	《世界名歌集一一〇曲》全音樂譜出版
自君別後	《世界名歌集一一〇曲》全音樂譜出版
你知道美麗的南方	《世界名歌集一一〇曲》全音樂譜出版
伊的笑容	《世界名歌集一一〇曲》全音樂譜出版

外　國　歌　曲　填　詞		
作　品	曲　調　來　源	刊　載　處
勵志	德國民謠	中、小學音樂課本
從軍樂	海頓曲	中、小學音樂課本
母雞孵鴨蛋	海頓曲	中、小學音樂課本
平心曲（二部合唱）	柴可夫斯基曲	中、小學音樂課本
滿園春（二部合唱）	貝多芬曲	中、小學音樂課本
神秘的森林	德國民謠	中、小學音樂課本

填　詞　歌　曲		
作　品	作曲者	刊　載　處
平心曲	柴可夫斯基	中、小學音樂課本
從軍樂	海頓	中、小學音樂課本
星光滿天	蔡伯武	中、小學音樂課本
卡農歌（二部卡農）	王國樑	中、小學音樂課本

出　版　品	
作　品	出　版　社
初中音樂	台灣省教育會，1951年。
初中音樂	大中書局，1955年6月。
新編高中音樂	復興書局，1956年1月。
新編初中音樂	復興書局，1957年。
蕭而化歌曲六首	樂人出版社，1957年。
音樂欣賞講話	大中書局，1958年。
和聲學（上）	開明書店，1960年。
和聲學（下）	開明書店，1961年7月。
興華初中音樂	開明書店，1963年8月。
初級中學音樂	正中書店，1964年1月。
時間藝術結晶法	開明書店，1964年。
高職音樂	復興書局，1965年。
中國民謠合唱曲集	開明書店，1967年1月。

作　品	出　版　社
音群之法則	開明書店，1967年2月。
基礎對位法	開明書店，1968年10月。
樂府新詞選	開明書店，1969年6月。
實用對位法	開明書店，1971年4月。
現代音樂	中華文化（現代國民基本知識叢書），1953年。
標準樂理	正中書局。

未　出　版　作　品
寄（合唱曲）
李白送別歌（合唱曲）
舊瓶集（詩集）
中國音樂論文三篇
音樂進化史釋名及西洋音樂史紀事大略
中國音樂進化史紀事大略
中國音樂小史集

註：未出版品資料係由蕭而化長子蕭堉勝所提供。

蕭而化文字著作選錄

懷念朱永鎮教授

　　時間過得真快，不知不覺之間，故友永鎮成仁週年又過去，深思之，倍覺淒切。筆者和永鎮相識，將近二十年了，其間大部分的時日，都在同地服務，時有接觸。故相知實不算淺，每一想起其人，便覺一切都在眼前。

　　永鎮其人，稟賦很高，聰明過人。青年時期，平日並不見他像手不釋卷的書呆子一樣鑽在書堆裡，但談論起來，在各方面似乎都不是外行，他走向音樂，可以說是中途轉向而來的。原在大廈大學唸化工，半途毅然轉入上海音專，如果單在化工方面表現出他的知識，大家可以不驚奇。可是其他方面，似乎都知道很多，記得抗戰期間，太平洋戰爭正熱的時候，我忽然發出一個問題，關島與東京相距多遠。不期乎他來向我解釋軍事形勢，並告訴我里程。近年來學生都知道他博學，時常故意考問他某音樂某作品是何人所作，他都能對答如流。抗戰期中，才離開先生不久的永鎮，經驗不足，大家對他的聲樂印象並不深。勝利以後，大家星散。不二三年，大家又在台灣碰頭。聽聽他的歌聲，竟大加圓熟。我當時還跟他打笑話說：「古人云，士別三日，刮目相看，真非虛言。」這些地方都表示其人稟賦充盈，才能日有進境。

　　我所認識的永鎮，覺得他另有一點可讚佩的地方是他具有難得的藝術家氣質。這裡又是一幕往事：在永安吉山的時候，某初夏漫長而熱的下午，禮堂上學生在練習合唱，我拿了游泳衣向溪邊去想消一消暑氣。發現永鎮站在禮堂旁邊，看來既無所事，亦無去意。我不禁問：「你站在這裡幹什麼！」他說：「呵！我覺得一個人浸在和聲裡，可以獲得無限的快樂和安慰，你聽……」我當時聽了他回答，心頭發生許多感想。我想：好癡子，唱得這樣破

碎的音樂有甚麼好聽（因為練習時往往停停又唱唱）。立即我心頭又不禁湧起一陣悲哀，覺得自己已失去幼嫩的心靈，因為當年自己對於音樂的癡情可能有過之而無不及。時不復返，青春已去，可笑的不是對方，可悲的竟是自己。對於和聲的癡情，正是音樂生長的肥壤。能覺得浸在片片的和聲裡而深感無限快樂與安慰，這是多麼好的音樂胃口與癡情。失去了音樂最好的胃口與癡情，可悲莫大了。大畫家顧愷之，出名的顧癡，對於藝術，一片癡情到底，纔是真正的偉大藝術家。想至此處覺得這裡正儲備這一棵藝術的心靈，等著發芽、開花、結果。不禁對永鎮抱著無限的期待。

這棵藝術的心，的確已經開花結果了。往年永鎮熱情太甚，活動太多，停下來的時間很少，近年來確實做了不少的工作一氣寫了五千餘頁五線紙，這都是音樂的花和果，很值得欽佩的。現在他的遺作已輯成出版，必可留傳於世。

■ 朱永鎮教授事略簡述

朱永鎮（1914-1956）浙江青田人，原就讀於上海大廈大學化工系，因志趣在於音樂，後考入上海國立音專，主修聲樂（Bass），師從俄籍教授蘇石林；副修低音提琴（Double Bass）師從俄籍音樂理論家兼低音提琴家烏希斯基教授；選修低音薩克斯風（Bass Saxophone），在校時被稱為「三B」學生，頗受師生矚目。畢業後考入上海工部局交響樂團，任低音提琴演奏員。一九四九年春舉家遷台，曾先後任職彰化女高、省立台

北師範學校音樂科、國防部政工幹部學校音樂系。一九五二年應國防部總政治部康樂總隊龍芳總隊長之邀，擔任音樂課長，策劃並訓練全國三軍音樂教育及活動。

於其時朱永鎮除了活躍於國內樂壇之外，亦常應邀赴東南亞各國之大專院校講學，頗獲僑界及彼邦樂壇好評與歡迎。一九五六年四月八日深夜，下榻的中華會館遭遇火警，朱永鎮不幸因此喪生。其之英年早逝，不論對他識與不識者，皆感到無限悲痛與惋惜。註 1

蕭而化與朱永鎮結緣始自兩人皆任職於國立福建音樂專科學校的時期，因興趣相投且朝夕共處，彼此建立的深厚情誼自非等閒。本處所引蕭而化所著之懷念文章，是朱永鎮逝世屆滿一週年時，蕭而化因心有所感撰著為文後，發表於聯合報的追憶文。文中不僅充分顯現出朱永鎮之才具與澎湃的音樂感情；而且於字裡行間亦表露出他們兩位音樂家對藝術生命的熱誠與執著。

本文刊載於民國46年5月29日《聯合報》，第六版。

註1：顏廷階，《中國現代音樂家傳略》，綠與美出版社，1992年，頁284-285。

欣賞講話——理解音樂家

　　幫助理解音樂的解說事件，當然是音樂本身的各方面，譬如說，樂曲、演奏等等。但是我想把音樂家加以一點解釋，對於理解音樂，也會有相當的助益。尤其是對於中學求學中的青年，我覺得更是有需要。中學時代，正是人生漸漸開始找尋自己道路的時候。可能有些人要找尋音樂作為將來的研究對象，終身事業。如果他能不單憑興趣與愛好，而能對於自己做一些客觀的估計，那麼他對自己的「人生道路」的選擇，將會有更合理的結果吧。

　　音樂家可分為三類：演奏家、聲樂家和作曲家，（當然兼而能之的不是沒有）成就一個演奏家，或聲樂家或作曲家，當然各有不同的條件。這些條件，細言之，如生理狀況（手、足、發聲器官等），心理狀況（興趣理解力等）教育，（學習機會等）等等都是。可是在這種種不同條件之外，另有兩個基本條件。這兩個條件可以說是有決定性的，先天的。如果說是學音樂有「天才」的話，我想所謂「天才」，應該就是這兩個條件了。這兩個條件是什麼呢？一個叫做「節奏感」一個叫做「音準感」。這兩種「感」是任何一個將成就或已成就的音樂家必有的條件。缺一不可；而且是先天的，所以無法苦習而得。當然請勿誤解。這不是說學習對於此種「感」無能為力。反之，應該積極學習才能使它得到完全的發育。這種學習實在是鍛鍊，正好像每個人都生就了一個可能發展為強力體魄的生理條件，可是若不適時鍛鍊，也不能得到完美的發育，是一樣的情形。

　　節奏感和音準感是什麼東西呢？現在讓我們來解釋一下。原來音樂上有一種稱為三大音樂要素的「節奏」。這種節奏在音樂上具體表現，即是拍子與形式之類。所以為著容易理解起見，節奏感也可以直接稱之為拍子感，我們

之所以稱為節奏感而不稱為拍子感，是因為拍子這個名詞含意範圍更狹，而節奏兩字包含的意義更為廣泛的緣故。拍子就指音樂上常用的二拍子、三拍子等有規則的反覆。而節奏則還指各音在拍子裡面分佈的情形。譬如說許多音在二拍子中很有規則的排列著，我們可以說它是很有規則的節奏。如果許多音在二拍子中，長長短短，毫無規則排列著，則我們可以說它是毫無規則的節奏，二拍子還都是二拍子。不規則的節奏是有的，不規則的拍子是沒有的。由此我們可以更進一步理解，節奏是指音在時間上排列的情形。

節奏的意義如此，則我們可以推知所謂的「節奏感」，即是指音在時間上的排列感。人是奇妙的東西，聽了一串急劇的聲音，就引起他一種緊迫的感覺；聽了疏疏落落的幾個音，便會引起他一種鬆弛的感覺。這是人之常情，也就是我們所說的「節奏感」作祟的緣故。

節奏感是人人都有的，但是敏銳與遲鈍的程度各有不同，千差萬別。成功的音樂家，在這方面都是特別敏感。音的強弱長短微小的變化，他都能辨別它們不同的意義來。所以他能夠利用這些節奏的變化，來表示他的思想感情，正好像普通人利用語言文字來表示思想感情一樣。節奏感最敏銳的人，能夠在胡雜的音響中，聽出斷片斷片的音樂來。

節奏是音在時間上的排列，強弱長短快慢都有恰到好處的時候，真是所謂增之一分則太長，減之一分則太短。如果一個人有了這種天生的敏感，這個人準是有了一半音樂天才。可惜現在對於這種敏感度沒有儀器可以測量，所以沒有客觀的鑑別法可以利用。我們自己是否有敏銳節奏感呢？只能靠自己反省查考。最好的查考的時候是，當你聽到別人唱你所不知道的歌，或節奏你所不知道的曲，你會自然挑剔某音太長，某音太短，或著覺得某音太強，某音太弱等。可能有的時候，甚至聽到這種強弱不順耳時，便感覺難過。如果常常有這

種現象發生，那就證明你是有節奏感。節奏感是人人都有的，上面已經說過，但是敏銳的程度是各有差別的。

　　現在我們再來談音準感，音準即是音的高度的意思。音的高度和它的變化，對於人也發生影響；反轉來說，人對於音的高度和它的變化，也發生各種感應。第一、每個人都聽得出，某音是一個高音，某音是一個低音。第二、高低不同的音一連串結合起來，我們有時感覺出它含有某種意義。在音樂上講，音的高度有兩種說法：一、叫做絕對高音。二、叫做相對高音。各位知道，鋼琴上的音，每個都是依規定調好的了，不能任意由某人改變。所以每架鋼琴的音，音高是一樣的。每個音的規定的音高，叫做絕對音高。非常奇特的是這種絕對音高，有的人竟能夠記在腦子裡，任何時候都能鋼琴一樣，準確的唱出某個音的絕對高度，這真是可驚人的記憶力。如果你要知道你是否有此種能力，你可以事先在鋼琴上仔細聽一聽，鋼琴是某音有多高，某音有多低。然後隔一個時候，再唱出來，在鋼琴上核對一下，就可知道是否記得，這叫做絕對音準感。

　　至於相對音高，是音與音比較的高度。譬如定準某音為Do，則音階其他各音Re、 Mi、 Fa等等，都各有一定的高度，請看拉小提琴的人就可明白。小提琴四絃，調弦時單只跟鋼琴核對第二弦，其他三弦就不再依鋼琴音準調度，而以第二弦作為比較調度了，所以叫做相對音高。相對音高感，即音準感，是先天賦予，人人都有的。不過敏銳的程度各有差異，並不一定相同。音準感敏銳的人，對於高低不同的音的結合（即是一個曲調），能夠辨識出許多意義來。即是說他能夠聽出一群不同的音，某種排列表示快樂，某種樣子排列起來表示悲哀或其他的情感與情境。正好像普通一個聽人家說話一樣。一個人的音準感是否敏銳呢？這問題比較節奏感的問題要稍微容易知道一點；普通用聽音

記譜法，可以測驗出相當的結果來；但是也並不完全。測出的結果，只能表示被測人的「耳」的音準感。但是他能否能理解不同的音的結合（即曲調）的微妙的意義呢？即是他的「心」的音準感如何呢？還是完全測不出來的。不過「耳」的音準感的敏銳總是音樂天才的表示。

好了，明白了上述的情形，我們可以來談音樂家的話了。

一個人具備了上述兩項音樂基本素質，是否即可成為音樂家呢？對於這問題還不能做直接的答覆，還有其他的條件參雜其中，使這個問題轉呈複雜。這些所謂其他的條件，我們舉出三個犖犖大者以為說明。第一是環境─包括家庭、學校、師承之類。有可造之才，沒有培養環境與教育是徒然的。植物種子不少落在岩石上或沙漠裡，那是沒有法子生存或成長的。這是任何人都明白的事。我們不必仔細解釋。第二是生理情況。這一點是音樂上特殊的問題。音樂的演出是靠技術的，技術是靠手足或呼吸器官的操作而成的。有些小姐，身材嬌小玲瓏，往鋼琴上一座，連一個八度音都彈不到。縱有十斗天才，卻奈何不了一個鋼琴，如何能坐在大廳群眾之前，坐在鋼琴上怒吼與嬌嗔呢？這不過舉一個例子做說明而已。情形是很複雜的。

除此之外，還有三個條件可以說到的是磨練功夫了。這是一個屬於個人後天的條件。用努力可以獲致的。音樂上的技術是跟著時代在進步的。不必說三百年前的普通視為高級技術，而現在不過是中級技術而已。即就是百年前視為不可能演奏的作品，今日卻相當普遍地在演奏也還有的。音樂家在技術上的負擔是隨時在加重的。不能努力磨練的人，沒有方法可以大成。這也是不說能明的事實。我們不再就它儘囉唆了。

好吧，我們暫時將上舉五大端，作為成功一個音樂家的全部條件吧。你可能要說，如果一個人全部具備了五個條件，那當然就成為音樂家了吧？這裡

創作的軌跡

我還沒有勇氣回答一個「是」字,理由是還要加一點附帶的解釋。話要說回去了。在講到音樂家兩種基本素質(節奏感與音準感)的話中,我提到一句「心的音準感」這樣的話。實則節奏感中也要提出這個「心的」字樣來才對。這「心的」…感,並非什麼難於瞭解的觀念,而且我也一再提到過。即是理解節奏和高低不同的音的曲調的結合的含意,直接地說就是理解它們所表出來的意義。仔細想想看,一個小學生會認識一篇古文所有的字,他可能把他背誦出來,但是他可能連一句也不懂文章意義。音樂中也有這類似情形,一個音樂家可能節奏感也非常好,音準感也非常好;因此他演唱可毫不費力,順利完成,可是如若他缺乏「心的」節奏感和音準感,他就根本不會懂得其中奧義,他的音樂就成為機械音樂了。他本人就成為音樂機械了。這種所謂「心的」什麼感,我們暫稱它為心力吧。這種心力也是天賦不同,程度各異。就因這緣因造成了各等各樣的音樂家。

講到這裡,我們可以理解造成一個音樂家的內情,因而可能漸漸的理解某一個音樂家的內情,這種理解可能對於音樂欣賞沒有那麼直接的關係。但是對於任何一個接觸音樂的人是很重要。所以再直接談到音樂欣賞之前,先談一談這些基本重要的話,作為理解音樂的第一步。我想是很有益的,尤其是對於志願的,未來的音樂家,我希望能把這裡所述的各種情形,擺在心裡,做為自我關照的一種參考資料。一個人的音樂天才與成就,音樂家的各種條件,別人很難知道,但是自己如能加以積久的考察,漸漸地也就會明白的。古希臘八德農神殿大門上,所揭示的意味深長的匾額寫道「爾當自知」。自知者畢竟是世上一等的聰明人。

本文選自大中書局1955年出版之《初中音樂》第一冊「欣賞講話」單元。

現代西洋音樂

二十世紀的音樂，說不出一個甚麼籠統甚麼「派」如十八世紀的古典派，十九世紀的浪漫派。有人叫它為「現代派」，這是一個不通的名稱。時間過去之後「現代」便失去其意義了，二十世紀總不會永遠是現代吧。既然沒有概全的派別，所以我們祇能以人物為主加以敘述了。

二十世紀音樂家中，風頭最健，影響力最大的人物要算史特拉文斯基。其餘名人則有荀柏格及其從徒，興德密特、巴爾托克、普通可斐夫……等都是為人所最注意的人物。

史特拉文斯基（Igor Stravinsky, 1882-）在一九六二年已滿八十大壽。從他的第一篇作品一九一〇完成發表算起，其創作的經歷也已是半世紀有多了。經半世紀的觀察，對他的成就，一致認為是「偉大的」。

提起史特拉文斯基的成就，一般論者便會立刻會想起「巴黎」「戴也菲列夫」以及「芭蕾」。

巴黎俗稱花都，是西方藝術的中心。之所以如此，因為巴黎在藝術態度方面有一個最大的特點，即是「恣情縱欲而無所顧忌」。你所想得出來的藝術享受，在這裡不會受到多大的阻撓。祇要你所表現真是藝術，奇醜極惡無不可以容身。巴黎是藝術家樂土天堂，全世界，藝術家都憧憬嚮往。因為他們在這裡可以自由舒展，有觀摩有欣賞。在情在慾都可以極其致。史特拉文斯基就在這一塊藝術沃土中發芽茁壯了。

史特拉文斯基生於俄國聖彼得堡。父親是歌劇演員，所以史特拉文斯基從小便與音樂接近。可能是搞一行恨一行，他的父親雖然自己是從事音樂，卻不願他的兒子再吃這碗飯。史特拉文斯基在大學中是一個法律學生。因為偶然

的機會，得見到同學的父親林姆斯基可沙可夫，經這位熱情的大作曲家指導，史特拉文斯基終於走向作曲之路了。而其奇才異想又爲「創意家」戴耶菲列夫所賞識，後竟因此而一步登天，傳爲逸話。

戴耶菲列夫（Sergei Diaghilev, 1872-1929）是一個藝術商性質的俄國奇才。他深懂「時代」胃口，也頗有想象力，他能告訴各種藝術家以「路線」，而且又很能認識天才，所以人們送他一個尊稱叫做「創意家」。

史特拉文斯基的那種俄國式的「失落調性音響」墜入戴耶菲列夫的耳中，他當時便認識這正是西歐音樂界所想要找尋的音響。於是他聘請史特拉文斯基連續作了三部「芭蕾」音樂。果然大爲轟動，震驚了世界藝壇。造成了史特拉文斯基世界作曲家的地位。

芭蕾在我國人心目中可能是一些穿著短荷葉裙頂著腳尖的小女孩的跳舞。它實在是一種演出費力的、「想象的」故事、舞蹈、音樂的綜合藝術。戴耶非列夫選了芭蕾而且在巴黎演出是非常明智的決定。他自己是一個有才幹的演出人，俄羅斯芭蕾舞團又是世界馳名的招牌。加上芭蕾是有看有聽，不比那些單純音樂，祇是呆坐著欣賞，令人生厭。

史特拉文斯基作曲的三大芭蕾舞曲是 ；《火鳥》一九一〇年演出，《彼得契卡》一九一一年演出，《春之祭典》一九一三年演出。這三大芭蕾，對當時的「時代」感覺，它們是新鮮的音響、豔麗的色彩、無比的活力，都是當時西歐人所想要而沒有想到的。這一下，「正中下懷」。史特拉文斯基成了西歐音樂世界的征服者了。

在音樂方面來說，第一套《火鳥》是作曲者的試筆。從這裡作曲者發現「胃口」對了路。在第二套《彼得契卡》中，便開始發揮了。史特拉文斯基蓄意製造重濁、紛亂、狂熱的音響。爲適用這種目的，它運用「複調性」與「複

節奏」。這兩種音樂法，後來在《春之祭典》再加強發揮一次，評論家便認為這正是屬於二十世紀的狂飆，將十九世紀的音樂風格掃得一乾二淨。它們是屬於二十世紀的音樂法。

《春之祭典》演出時，音樂更狂野，聽眾立即分成擁護與打倒兩派，竟在當場發生爭論與打鬥。臺上的瘋狂與臺下的瘋狂鬧成一片。演出人、經理人、劇院老闆則笑逐顏開，大筆金錢將因此湧入他們的口袋了。這就是「現代」，這就是「商業」。紛亂、狂野、粗暴。這便是「時代精神」。

《春之祭典》之後，第一次世界大戰爆發，史特拉文斯基移居中立國瑞士避亂。直到戰爭結束，才再歸巴黎。戴耶菲列夫的「時代」嗅覺是很靈敏的。這時音樂世界中，德奧的方面的所謂「無調性」及新古典主義頗占上風。在戴耶菲列夫的策劃下，史特拉文斯基竟又是「新古典主義」的作家了。

從第一次世界大戰結束到第二次世界大戰結束後之時間中（一九一八至一九四五）史特拉文斯基作了不少的曲，除了十餘曲「芭蕾」之外，純音樂之管絃樂、室內樂、鋼琴曲、合唱曲都有。音樂史家把它分成為兩期（以一九二五至一九五○為第三期）。在這兩期的音樂中，史特拉文斯基的風格是「文雅」多了。「強烈」的表現雖然仍存在，但狂暴則已銷形匿跡。不諧不協的效果雖仍存在，紛亂的感覺更少多了。這種樂風的改變使許多人大惑不解。實則在音樂的觀點上來說，並不是太難瞭解的事，十八世紀式的或一些更古老的音樂結構本就是天生文雅的。

第二次世界大戰之後，史特拉文斯基忽然轉向德奧中心的「無調性」方面。與荀柏格等人遙相呼應。這事把許多權威評論家與學者弄得慘極了。他們曾論斷俄法精神合璧的史特拉文斯基，在「本質上」是與德奧精神的荀柏格等一流是絕對不相容的，既不能協調也不能合流。自作多情神氣活現的「時代指

導者」——評論家們，沒有知道現在「時代」的藝術家的背後，有了更多的歷史經驗，使他們能目觀八方，心契四面而能輕鬆有餘。「一面倒」式的音樂觀已是過了時代了。現在已經是屬於「變形蟲」式的音樂觀，藝術觀的時代了。「時代指導者」們這次把一個掛留音斷作一個先來音，無怪失去面子撿不回。

　　一九五〇年之後史特拉文斯基發表的作品近十種，聲樂器樂俱備。與以前的作品比較，調性失落得更遠了。初期是俄式的複調性的失落調性，中期則是一種不定形一的失落調性，有的古代式的，有的是遠地區的。晚期是「人耳的失落調性」。代表我們對於調性上之一種期待。

　　史特拉文斯基現在已是八十開外的人物了。就已有成績評斷，他是一個偉大的節奏家。他的複節奏有「史特拉文斯基節奏」之稱。在這一點上全世界沒有人否認。複節奏複調性的使用，已使他取得二十世紀大作曲家的地位。他的曲調也具有一種特性，比如小音域多級跳進等，但在這面的成就大家沒有多大的印象，在歷史上要列入次等貨色之列了。此外能見出的便是新奇而變化多端的「調色（配器）」及音響效果也都頗有特色。音響效果正是二十世紀音樂特點之一。在古典音樂的境界中，音響的精神是在於內容，效果不過是達到內容表現的手段。現代音樂中，內容的表達已不被重視（因為不適宜作內容表達），音響效果成為一般作曲家追逐的主題了。

　　史特拉文斯基的音樂多變，這正証明他是一個偉大的藝術真才。殊非一般「一得小器」如德布西之流所能企及。直的藝術家的心是靈空活躍的。是音樂都能進入他的思想領域中。他沒有「商標」（如甚麼「五人團」「六人團」之類），方便推銷，以作心理佔領，以躍登寶座。——可能，貼上商標，大登廣告，商人得利，作者得名，是「現代」精神吧。可是在這一點上講，史特拉文斯基算是稍稍落伍一點了。

如果史特拉文斯基初期的幾個作品《春之祭典》等能認爲音樂傑作時，則這次巴黎算是直正有了音樂了。「感官的極端縱慾」的巴黎精神，通過了音響露面了。德布西的那種晦澀陰氣祇是巴黎精神的陰暗面。祇有在活生生的史特拉文斯基的那種狂野活躍的音響中纔顯示出現在巴黎精神的煥發氣象。

本文節錄自《二十世紀之科學》（人文篇），正中書局出版，頁334-339。

國樂與西樂

我國現在的音樂狀況，是國樂和西樂並存。與醫藥一樣，中醫與西醫並存，河水不犯井水，各行其道，由人自取，沒有爭競。因此攪國樂的人與攪西樂的人之間，並沒有面紅耳赤的情形發生。黃季陸先生長教育期間，曾令國樂團體奏西樂，西樂團體奏國樂。此事推行不很久，也就作罷了。實在，其中也有很多困難，局外人不太瞭解。

國樂與西樂究竟差別在那裡？

對於這個問題，有一種很簡單的答覆，即是：國樂是國樂，西樂是西樂，樂風炯然兩樣。這個答覆，在我們慣常接觸國樂與西樂的人聽來，覺得很對。但是，超出這種『慣聞』的人，就會覺得這樣的一個答覆，等於沒有答覆了。

國樂與西樂的差別在那裡？

捨去那些抽象觀念，用具體的、音樂本身的話來說，國樂是單音音樂，西樂是分部音樂。

用粗淺的譬喻來說，我們奏小桃紅（樂曲名）就是小桃紅，奏梅花三弄就是梅花三弄，胡琴笛子一致。西洋音樂則不同。我們這種奏法，西洋音樂家一定會說，這樣奏樂是太簡單了，沒有趣味。他們要用笛子奏小桃紅，胡琴奏梅花三弄合起來聽，纔算是「完整的」音樂。所以說，國樂是單音音樂，西樂是分部音越樂（即分成不同的部相合而成音樂之意）。

西洋音樂也不是天生的分部音樂。他們原來也祇是單音音樂。但西洋人很進取。約在公元八九○年時代，他們的音樂家發明了分部音樂同時並存。直到一三○○年前後，一般大眾纔深深地感到分部音樂，比單音音樂好聽得多。

從此單音音樂便在歐洲音樂中消失了。換句話說，單音音樂在歐洲便成爲過去了。

西洋音樂進入分部音樂階段，到現在已歷千年。在這一千年中，東西文化接觸頻繁。西洋的分部音樂幾度由天主教士輸入中國，終於因爲中國方面對於分部音樂沒有認識，沒有心理準備，不能接受，沒得進來。公元一六九九年，西洋天主教傳教士知道康熙皇帝很喜歡音樂，特爲從各地加來數人，爲皇帝舉行一次合奏。有Clavecin, Flute, Voila, Bassoon等樂器。剛一開始，皇帝便以手掩耳，厲聲叫道：「罷了！罷了！」這便是分部音樂在中國碰釘子的歷史記載（見方豪著，東西交通史第五冊十二頁）。

清末，日本開始西化，「開懷」接受西洋文化，音樂也在其中。西洋演奏家便遠來東方「淘金」，在日得手後，忽然想動中國人的腦筋。跑到中國來開音樂會。那知在中國全然沒有人欣賞。據說這位「洋大人」（照清末口氣）掃興之餘，回到西方告訴其他同行說，中國是「無樂之國」，大家可以不必白跑。從此西洋演奏家東來到日本止步。這是分部音樂在中國碰釘子的「近代史」。

一九〇〇年七月，八國聯軍直搗國都。東亞「睡獅」這一驚可眞不小。從睡夢中張開來的眼光中，充滿了疑問的神色。不知道這是什麼一回事。事隔數十年，至少在攪音樂的人看來，總算明白了，原來這一拳打下來，意義祇不過是說「看你是聽得懂還是聽不懂分部音樂！」眞的，這不是說笑話，因爲，其人「盡智」然後造出「船堅利炮」，「靈情」然後造出「分部音樂」。一個民族遇事肯盡智，則在藝上亦必「盡情」。

民國以後，青年一輩願意接受分部音樂了。但是成績並不太好。在下就是民國初期的青年。同輩的友人，大家對於領教西樂，沒有異議及至漸漸長

大，眼看同輩進入壯年後，多半又縮回到單音音樂裡去了。又換了一批青年出來擁護分部音樂。到現在為止，已經兩三換了。不過每次一換，人數就增一點，這是事實。

雖然如此，擁護分部音樂的人，還是少得可憐。而且最近且有低等華人薩孟武者，大概是被黃梅調迷住了心竅，大罵攪西樂的人為「高等華人」，這又是分部音樂在中國碰釘子的「現代史」。在西洋，分部音樂完全征服單音音樂，歷時四百年。如果我們要重演這段歷史，那我們還是早呢。必定還有「碰釘子未來史」上演。

以上是簡化直敘。但單、分音樂在中國還有問題呢。

在十世紀的歐洲，分部音樂是本土長出來的。民國以後的中國分部音樂是外面擠進來的。在本土長出來的分部音樂，即使與當時的傳統單音音樂有水火之別，人家不過冠上一個「新字」了事。但由大門外擠進中國土地上的分部音樂，卻是洋貨。大家都在它上面加上「西洋」兩字以茲區別。這當然也是實情，但問題就在這裡了。

是怎樣的一個問題呢？即是使中國音樂推進到分部音樂時，發生許多多餘的問題。這些問題都是因為祇有「西洋音樂」之名，而無「分部音樂」之實而引起的。就因為這個關係，應有的認識淹沒了，奇妙的現象發生了。我說「奇妙」，因為有許多現象是「啼笑皆非」的，你不知怎麼說它好？

民國四十七年秋，國立編譯館發種統一「音樂名詞」，設置委員會，委員有王沛綸、李九仙、李中和、李永剛、汪精輝、施鼎瑩、康謳、張彩湘、張錦鴻、鄭秀玲、鄧昌國、戴粹倫與我蕭某，由在下起草，彙集應該譯出的外文名詞並初步譯出，然後開會公決。

第一次會議，第一個字便是音名Ａ。我原擬把中國名「南呂」湊合湊

合，委員諸公幾乎全體，看了之後便覺得大為不然。擬譯原是可以改的。我當時請他們改譯。但哀哀諸公，出乎我意料之外，幾乎全體讚成不譯，Ａ就是Ａ。當時我深以為中國音樂竟可憐到連一個音名都不必有，實在有點那個。何況我國小學裡沒有外文，小學音樂怎麼講？力爭之下，我是失敗了。這次會議兩小時，就祇得著這樣一個決議：「Ａ就是Ａ」。這個決議，不免使我耿耿於懷。長久之後，我才恍然大悟：Ａ就是Ａ，西洋音樂就是中國音樂。

失敗者總不免有些牢騷，許多年之後，又跟藝專學生游昌發談起此事。聽完之後，游君很有主張的樣子說：「你不提到小學的事。我是贊成他們的。」這話當然使我很有感想。但至少游昌發總算還可以理喻的樣子。

幾十年前在日本唸書時，有一個日本老師口水四噴向我大罵：「日本這些學西洋音樂的人，就祇恨鼻子不高、頭髮不黃。」我當時沒有什麼好說，不過心裡在想「先生，你要生這個氣？還有得氣生呢！」但後來不免也發生同感。冷靜的檢討，恨鼻子不高、頭髮不黃，也罵得沒冤枉。但把它來當作把柄，來証明一些什麼，那又是低等華人一流的輕薄兒的想法了。你不看當年日本人和鼻子高、頭髮黃的美國人打仗的時候，不還是打得很英勇嗎？

不過說來又說去，Ａ就是Ａ，我總覺得有一點不對勁。搬出來「微言」兩句，也可見我蕭某到時也會搬弄一點「春秋筆法」呢。

Ａ就是Ａ，在新的一代還在發展，但其情可原。老的一代並沒有証明Ａ相當於南呂（不是指名詞），新的一代如何能不繼續Ａ就是Ａ呢？我們當然希望新的一代持「我來證明Ａ當南呂」的觀點。但在「惜尚未能」的時候，暫時就Ａ就是Ａ吧，不過有些事要明白。

藝術重創新，何消說得。三百年前寶姐姐「寶釵」亦說道：「做詩不論何題，只要善翻古人之意。若跟人走去，縱使字句精工，已落第二義。」（見

紅樓夢六四回）這是藝術家的賞識。而且不但藝術如此。宋朝大政治家王安石有一次寫了一篇論文，頗富思想，自己非常得意。完成後就壓在書下。有一天，有一位很熟的友人來看他。他因為有事不能即刻相見，就請朋友在書房中坐候。這位朋友坐著無聊，就翻翻書報，發現這篇新文。讀過之後，非常讚嘆。復原放好後，王安石出來了，老友相見，歡言久久。王安石偶然問起老友近來有何著述？那知這位老友忽然想起了一個惡作劇的念頭，就說近來在草擬某問題的文章，我的意思以為如何如何。就將王安石的新文的意思照說一遍。王安石聽了暗吃一驚。敷衍稱道一番。送出老友後，回到書房，抽出得意的大作撕碎。這便是不落第二義的註腳。這可見得不但藝術重在不落第二義，其他各方面都是如此。

不過攬藝術而心心念念什麼「時代」「時代」，那是可笑的觀念。如果你時時情急地向人打聽「呃！今年巴黎流行是高還是低領？」這就不是藝往家的態度了。一個真正的藝術家必定會想「咄！你來打定我今年穿高領還是穿低領就差不多了。」攬藝術的人沒有什麼利害觀念。為時代而藝術與為金錢而藝術相同的是生意經。生意經不是不好，可是生意經不是藝術，有一些攬藝術的人常常不自覺地引用一些藝術批評者或藝術史家用的術語或觀念像什麼「時代」呀「派」呀，來用在自己身上，這不是「表錯了情」嗎？

一個真正的藝術家，祇像一棵樹一樣，生、長、開花、結果、死去，也不知為什麼。隨性之所至，甚至什麼「創新」之類觀念也沒有。像陶淵明一樣，自耕自食，喝酒吟詩，到五十六之年生病了，他拒絕了醫療，默默地歸於自然，這是超等藝術家。這個不能學的。竭盡生命力，盡情開花結果，不甘落於第二義，這是大藝術家。中國的青年音樂家們，爬呀爬呀，有一個「中國大音樂家」很不壞的名詞在等著你們呢。

關於「創新」也還有一點要明白的。「新」是「相對觀念」，有新就有舊。美洲一度被稱爲新世界，音樂裡還有一首「新世界交響曲」。這個新世界是以歐洲人爲中心的新世界。在美洲紅人來說，是舊世界。相反的，哥倫布帶回到西班牙的紅人，發現了歐洲新世界。如果美洲紅人也合著歐洲人的觀點，叫美洲爲新世界，歐洲爲舊世界，我們除了叫他「自作多情」之外，還有什麼好說呢？在音樂上，中國人引用西洋任何方法，都是「新」。但記住，同時，引用任何方法，古代的現代的都已是「第二義」了。所以我說中國的音樂問題是「奇妙」的問題。中國人攪音樂「要放明白些」，不要拿「自作多情」當作萬人所未聞的秘寶來兜銷。中國人還不瞭解分部音樂是什麼呢？

西洋音樂從門外擠進中國音樂之後，反應得最好的就是國樂界。雖然其中也有低等華人，但絕少。國樂界很虛心，很想向分部音樂爬。十餘年前我在廣播中，聽到二胡二重奏，覺得很是那麼回事。但後來長久沒聽到了。國樂界的朋友們可能會爲那樣「深奧」的和聲學嚇到了，再加一個「西洋現代」令人醉倒的名詞，這下子可暈了頭摸不著門了（這是我的猜想）。其實大可不必，管它什麼和聲學，攪下去再講。攪分部音樂，幼稚沒有關係（中國的西洋音樂還不是一樣幼稚得可笑）。這其中祇有一關，那就是國樂界要得到一雙分部音樂的耳朵。幼稚不是問題。此外國樂界還有一個致命傷，就是樂器低劣。這可說是中國音樂「奇妙症」裡面最嚴重的一項。

其次就是我的朋友黃友棣。黃先生對中國音樂「奇妙」症開出了一張方子。這個意思已可打雙圈了。方子對症不對症？可待事實證明，這裡面我們不必評論。

藝專作曲科畢業生陳昌南也是其志可嘉。

史惟亮君似乎也很有這番意思。

190　著作等身金匱滿

　　這些青年朋友，都有不願Ａ就是Ａ的表示，都願對中國音樂「奇妙症」設法加以治療。這個「奇妙症」，病情複雜，奇蹟的痊癒是沒有希望的，所以是應該多方設法治療，有一天總會把我們治好的。

本文轉載自第一屆全國大專院校音樂教授交響樂團聯合演奏會特刊《藝術雜誌》第四卷。

國家圖書館出版品預行編目資料

蕭而化：孤芳眾賞一樂人 / 簡巧珍撰文. --
初版.-- 宜蘭五結鄉：傳藝中心出版
台北市：時報文化發行, 2003[民92]
面；公分. --（台灣音樂館.資深音樂家叢書；22）

ISBN 957-01-5705-4（平裝）

1.蕭而化 — 傳記
2.音樂家 — 台灣 — 傳記

910.9886 92021252

台灣音樂館 資深音樂家叢書

蕭而化──孤芳眾賞一樂人

指導：行政院文化建設委員會
著作權人：國立傳統藝術中心
發行人：柯基良
　　　地址：宜蘭縣五結鄉五濱路二段201號
　　　電話：（03）960-5230・（02）2341-1200
　　　網址：www.ncfta.gov.tw
　　　傳真：（02）2341-5811
顧問：申學庸、金慶雲、馬水龍、莊展信
計畫主持人：林馨琴
主編：趙琴
撰文：簡巧珍
執行編輯：心岱、郭燕鳳、子瑜、廖寧
美術設計：小雨工作室
美術編輯：葉鈺真、朱宜、潘淑真
出版：時報文化出版企業股份有限公司
　　　臺北市108和平西路三段240號4F
　　　發行專線：（02）2306-6842
　　　讀者免費服務專線：0800-231-705
　　　郵撥：0103854~0時報出版公司
　　　信箱：臺北郵政七九～九九信箱
　　　時報悅讀網：http://www.readingtimes.com.tw
　　　電子郵件信箱：ctliving@readingtimes.com.tw
製版：瑞豐實業股份有限公司
印刷：詠豐彩色印刷股份有限公司
初版一刷：二○○三年十二月二十日
定價：600元

◎本書圖片來源皆由蕭埥勝、顏廷階、馬水龍、熊志成、傅汝昌、簡巧珍提供。